把成語當遊戲

每天玩一玩，速成成語王

Word Games Everyday

i-smart

智學堂

智慧是學習的殿堂

國家圖館出版品預行編目資料

把成語當遊戲：每天玩一玩,速成成語王 /
郭彥文編著. -- 初版. -- 新北市：
智學堂文化，民103.08
面 ； 公分. -- (學習系列 ; 11)
ISBN 978-986-5819-37-8(平裝)
1.益智遊戲 2.成語
997.4 103012927

學習系列：11

把成語當遊戲：每天玩一玩，速成成語王

編　　著 ── 郭彥文
出 版 者 ── 智學堂文化事業有限公司
執行編輯 ── 林子凌
美術編輯 ── 林子凌
地　　址 ── 22103　新北市汐止區大同路3段194號9樓之1
　　　　　　TEL　（02）8647-3663
　　　　　　FAX　（02）8647-3660

總 經 銷 ── 永續圖書有限公司
劃撥帳號 ── 18669219
出 版 日 ── 2014年08月

法律顧問 ── 方圓法律事務所　涂成樞律師
CVS 代理 ── 美璟文化有限公司
　　　　　　TEL　（02）27239968
　　　　　　FAX　（02）27239668

把成語當遊戲：
每天玩一玩，**速成**
成語王 **Word Games**
Everyday

目　錄

逆　道

　　臨

行　布　磨

　　口　盡

　　讚　絕

　　　容

　　　喙

把成語當遊戲：
每天玩一玩，速成
成語王　Word Games
Everyday

人　　共

鹿

下　泣

價　　　沾

不

連　釣

防　如

入門篇

入門篇・LEVEL>>>01

橫排：

1、指精美的手工刺繡。泛指古代女紅。

2、比喻方法本來不恰當，卻僥倖得到滿意的結果。也比喻原意本不在此，卻湊巧和別人的想法符合。

3、指推誠相待。

4、多次捉摸，選擇最佳方案。

5、革除凡習，成爲聖哲。

6、捆起來以後放在高高的架子上。比喻放著不用。

7、形容人極有才幹和智謀。

8、指棄官而去。

豎排：

一、高樓大屋，眼看就要倒了。比喻即將來臨的崩潰局勢。

二、舊指朝政變革或改朝換代。現泛指除去舊的，建立新的。

三、指有遠大的志向，不同一般。

四、原指描繪時用淺淡的顏色輕輕地著筆。現多指說話寫文章把重要問題輕輕帶過。

五、舊指聖人手訂的經典和賢人闡釋的著作。

六、把赤誠的心交給人家。比喻真心待人。

七、比喻用各種辦法催迫。

八、原指佛性慈善，在他頭上放糞也不計較。後多比喻不好的東西放在好東西上面，玷污的好的東西。

九、雲霧籠罩的樓閣門窗。指高樓。

入門篇・LEVEL>>>01・解答

橫排：

1、描龍繡鳳： 指精美的手工刺繡。泛指古代女紅。亦作「描鸞刺鳳」、「描龍刺鳳」。

2、歪打正著： 比喻方法本來不恰當，卻僥倖得到滿意的結果。也比喻原意本不在此，卻湊巧和別人的想法符合。

3、傾抱寫誠： 指推誠相待。

4、反覆推敲： 多次捉摸，選擇最佳方案。

5、革凡成聖： 革除凡習，成為聖哲。

6、置諸高閣： 高閣：儲藏器物的高架。捆起來以後放在高高的

8

架子上。比喻放著不用。亦作「置之高閣」。

7、經綸滿腹：經綸：整理絲縷，引伸爲人的才學、本領。形容人極有才幹和智謀。

8、投傳而去：傳：符信。指棄官而去。

豎排：

一、大廈將傾：高樓大屋，眼看就要倒了。比喻即將來臨的崩潰局勢。

二、革故鼎新：革：改變，革除；故：舊的；鼎：樹立。舊指朝政變革或改朝換代。現泛指除去舊的，建立新的。

三、抱負不凡：指有遠大的志向，不同一般。

四、輕描淡寫：原指描繪時用淺淡的顏色輕輕地著筆。現多指說話寫文章把重要問題輕輕帶過。

五、聖經賢傳：舊指聖人手訂的經典和賢人闡釋的著作。

六、推心置腹：把赤誠的心交給人家。比喻真心待人。

七、緊打慢敲：比喻用各種辦法催迫。

八、佛頭著糞：著：放置。原指佛性慈善，在他頭上放糞也不計較。後多比喻不好的東西放在好東西上面，玷污的好的東西。

九、霧閣雲窗：雲霧籠罩的樓閣門窗。指高樓。

入門篇・LEVEL>>>02

橫排：

1、指心裡對人對事有怨恨或不愉快的情緒。

2、杞國人擔心天會塌下來，所以成天憂心忡忡。比喻不必要的或缺乏根據的憂慮和擔心。

3、原指工匠做器物時審度材料的曲直。後指區別情況，適當安排營造。

4、東西價錢便宜，品質又好。

5、和雅正相背，與常俗相違。謂異端邪說。

6、如流星飛落，如閃電急馳。形容十分急速或事情非常緊急。

7、下等的愚人，決不可能有所改變。舊時儒家輕視勞動人民的觀點。也指不求上進，不想學好。

8、一個字也不談起。比喻有意不說。

豎排：

一、識見明敏，智慮周詳。

二、形容壞主意很多。

三、樂曲到終結處奏出了典雅純正的樂音。後比喻文章或藝術表演在結尾處特別精釆。也比喻結局很好。

四、清除舊思想，改變舊面貌。比喻徹底悔改自新。

五、指爲應付世事而寫的平庸的應酬文章。

六、景物改變了，星辰的位置也移動了。比喻時間的流逝，事物的變遷。

七、奪取別人的成績、榮譽歸自己所有。

八、沒有一點良心。形容惡毒到了極點。

九、救濟幫助有急難和貧乏的人。

入門篇‧LEVEL>>>02‧解答

識[一]		洗[四]						喪[八]
明		心[1]	存	芥	蒂	掠[七]		盡
智		革			杞[2]	人	憂	天
審[3]	曲[三]	面	勢			之		良
	終		價[4]	廉	物[六]	美		
	奏				換			周[九]
詭[二]	雅	異	俗[五]	。	星[6]	飛	電	急
計		下[7]	愚	不	移			繼
多			文					乏
端		隻[8]	字	不	提			

橫排：

1、心存芥蒂：芥蒂：本指細小的梗塞物，後比喻心裡的不滿或不快。指心裡對人對事有怨恨或不愉快的情緒。

2、杞人憂天：杞：周代諸侯國名，在今河南杞縣一帶。杞人：杞國人。憂：擔心。杞國人擔心天會塌下來，所以成天憂心忡忡。比喻不必要的或缺乏根據的憂慮和擔心。

3、審曲面勢：原指工匠做器物時審度材料的曲直。後指區別情況，適當安排營造。同「審曲面埶」。

4、價廉物美：東西價錢便宜，品質又好。

5、**詭雅異俗**：和雅正相背，與常俗相違。謂異端邪說。

6、**星飛電急**：如流星飛落，如閃電急馳。形容十分急速或事情非常緊急。

7、**下愚不移**：移：改變。下等的愚人，決不可能有所改變。舊時儒家輕視勞動人民的觀點。也指不求上進，不想學好。

8、**隻字不提**：隻：一個。一個字也不談起。比喻有意不說。

豎排：

一、**識明智審**：識見明敏，智慮周詳。

二、**詭計多端**：詭計：狡詐的計謀；端：項目，點。形容壞主意很多。

三、**曲終奏雅**：樂曲到終結處奏出了典雅純正的樂音。後比喻文章或藝術表演在結尾處特別精采。也比喻結局很好。

四、**洗心革面**：清除舊思想，改變舊面貌。比喻徹底悔改自新。

五、**俗下文字**：指為應付世事而寫的平庸的應酬文章。

六、**物換星移**：物換：景物變幻；星移：星辰移位。景物改變了，星辰的位置也移動了。比喻時間的流逝，事物的變遷。

七、**掠人之美**：掠：奪取。奪取別人的成績、榮譽歸自己所有。

八、**喪盡天良**：喪：喪失；天良：良心。沒有一點良心。形容惡毒到了極點。

九、**周急繼乏**：周：接濟。繼：幫助。救濟幫助有急難和貧乏的人。亦作「周急濟貧」、「周貧濟老」。

入門篇 · LEVEL>>>03

橫排：

1、指大軍出發。

2、希望自己的子女能在學業和事業上有成就。

3、比喻知己或知音。也比喻樂曲高妙。

4、急促的呼吸還沒有平穩下來。指還沒有休息、恢復的時間。

5、指用欺騙引誘等手段迷惑人，搞亂人的思想。

6、耽於遊樂，沒有限度。

7、哀傷的思緒如同潮湧一般。形容極度悲痛。

8、指彼此相愛憐。多指情人或夫妻之間。

豎排：

一、勉強延續臨死前的喘息。比喻暫時勉強維持生存。

二、馳馬盤旋，張弓要射。形容擺開架勢，準備作戰。後比喻故做驚人的姿態，實際上並不立即行動。

三、指人退隱深居，不再與人交往。

四、雙方不經過書面簽字，只以口頭承諾或交換函件而訂立的協定，它與書面條約具有同等的效力。本用於國際事務間，後亦用爲事先約定的套語。

五、指正面迷惑敵人，而從側翼進行突然襲擊。亦比喻暗中進行活動。

六、原指陳登自臥大床，讓客人睡下床。後比喻對客人怠慢無禮。

七、乞求別人的憐憫和幫助。

八、指製造謠言以欺騙、迷惑群眾。

九、指心裏突然或偶然起了一個念頭。

入門篇・LEVEL>>>03・解答

苟		君		元	戒	啟	行	
延		望	子	成	龍			
殘			協		高	山	流	水
喘	息	未	定		臥		言	
	交				蠱	惑	人	心
	絕		暗			眾		血
盤	遊	無	度		乞			來
馬			陳		哀	思	如	潮
彎			倉		告			
弓					憐	我	憐	卿

橫排：

1、**元戎啟行**：指大軍出發。

2、**望子成龍**：希望自己的子女能在學業和事業上有成就。

3、**高山流水**：比喻知己或知音。也比喻樂曲高妙。

4、**喘息未定**：急促的呼吸還沒有平穩下來。指還沒有休息、恢復的時間。喘息：呼吸急促。

5、**蠱惑人心**：蠱惑：迷惑。指用欺騙引誘等手段迷惑人，搞亂人的思想。

6、**盤遊無度**：盤遊：遊樂；度：限度。耽於遊樂，沒有限度。

7、**哀思如潮：**哀傷的思緒如同潮湧一般。形容極度悲痛。

8、**憐我憐卿：**指彼此相愛憐。多指情人或夫妻之間。

豎排：

一、苟延殘喘：苟：暫且，勉強；延：延續；殘喘：臨死前的喘息。勉強延續臨死前的喘息。比喻暫時勉強維持生存。

二、盤馬彎弓：馳馬盤旋，張弓要射。形容擺開架勢，準備作戰。後比喻故做驚人的姿態，實際上並不立即行動。

三、息交絕遊：息交就是絕遊，指人退隱深居，不再與人交往。

四、君子協定：雙方不經過書面簽字，只以口頭承諾或交換函件而訂立的協定，它與書面條約具有同等的效力。本用於國際事務間，後亦用為事先約定的套語。又稱作「紳士協定」。

五、暗度陳倉：陳倉，古縣名，在今陝西省寶雞市東，為通向漢中的交通孔道。後遂以「暗度陳倉」指正面迷惑敵人，而從側翼進行突然襲擊。亦比喻暗中進行活動。

六、元龍高臥：元龍：三國時陳登，字元龍。原指陳登自臥大床，讓客人睡下床。後比喻對客人怠慢無禮。

七、乞哀告憐：哀：憐憫；告：請求。乞求別人的憐憫和幫助。

八、流言惑眾：流言：無根據的話。指製造謠言以欺騙、迷惑群眾。

九、心血來潮：來潮：潮水上漲。指心裏突然或偶然起了一個念頭。

入門篇・LEVEL>>>04

橫排：

1、不成材的曲木朽木。比喻劣材。

2、樹木的枝梢上生根。比喻不合事理，不可能。

3、比喻企圖奪取天下。

4、形容包圍緊密或防衛嚴密，連風也透不進去。

5、比喻做事有恆心、有毅力的意思。

6、眼光一接觸便知「道」之所在。形容悟性好。

7、根據法律制裁。

8、太陽升起有三根竹竿那樣高。形容太陽升得很高，時間不早

了。

豎排：

一、後退隱藏於祕密之處，不露行跡。謂哲理精微深邃，包容萬物。

二、眼睛像一對懸掛的珠子。形容眼睛明亮有光彩。

三、形容力量薄弱，經不起一擊。

四、比喻觸景生情，思念故人。

五、指同時存在而不衝突。

六、盤問、追究事情的根由。

七、比喻想留住時光。

八、半路就停止了。指做事不能堅持到底，中途停頓，有始無終。

九、比喻為了追求真理而不惜犧牲自己。

入門篇・LEVEL>>>04・解答

橫排：

1、盤木朽株：不成材的曲木朽木。比喻劣材。

2、枝末生根：樹木的枝梢上生根。比喻不合事理，不可能。

3、問鼎中原：問：詢問，鼎：古代煮東西的器物，三足兩耳。

中原：黃河中下游一帶，指疆域領土。比喻企圖奪取天下。

4、密不通風：形容包圍緊密或防衛嚴密，連風也透不進去。

5、鍥而不捨：鍥，用刀子刻。捨，放棄。比喻做事有恆心、有

毅力的意思。

6、目擊道存：眼光一接觸便知「道」之所在。形容悟性好。

7、繩之以法：根據法律制裁。

8、日上三竿：太陽升起有三根竹竿那樣高。形容太陽升得很高，時間不早了。也形容人起床太晚。

豎排：

一、退藏於密：後退隱藏於秘密之處，不露行跡。謂哲理精微深邃，包容萬物。

二、目若懸珠：眼睛像一對懸掛的珠子。形容眼睛明亮有光彩。

三、不堪一擊：不堪：經不起。形容力量薄弱，經不起一擊。也形容論點不嚴密，經不起反駁。或形容力量極為微弱，根本受不住一擊。

四、天末涼風：天末：天的盡頭；涼風：特指初秋的西南風。原指杜甫因秋風起而想到流放在天末的摯友李白。後常比喻觸景生情，思念故人。

五、並存不悖：指同時存在而不衝突。

六、盤根問底：盤：仔細查問。盤問、追究事情的根由。

七、長繩系日：系：拴，縛。用長繩子把太陽拴住。比喻想留住時光。

八、中道而廢：中道：中途。廢：停止。半路就停止了。指做事不能堅持到底，中途停頓，有始無終。

九、捨身求法：捨身：捨棄身體；求法：尋求佛法。原指佛教徒不惜犧牲自己，遠道求經。後比喻為追求真理而不惜犧牲自己。

入門篇・LEVEL>>>05

橫排：

1、意謂老年知己。

2、想種種辦法。

3、指一有機會就挑拔是非，引起事端。

4、指過於性急圖快，反而不能很快達到目的。

5、比喻伺機從後面襲擊，也比喻有後顧之憂。

6、形容一見如故，意氣極其相投。

7、因不諧於流俗而受到的譏議。

8、生活節儉。形容節約。

豎排：

一、形容時間過得極快。

二、形容極其疲勞或精神不振。

三、像對知己一樣的待遇。形容受到賞識。

四、受到指責不服氣，反過來譏諷對方。

五、事情要抓緊時機快做，不宜拖延。

六、非常仰慕其人，渴望一見。

七、比喻人晚節高尚。

八、指天造地設，非人力所能成就。

九、形容人的態度隨對方身分地位的轉變而不同，非常勢利。

入門篇・LEVEL>>>05・解答

橫排：

1、**白首相知：**白首：白頭髮，引申為時間長。意謂老年知己。

2、**想方設法：**想種種辦法。

3、**遇事生風：**原形容處事果斷而迅速。後指一有機會就挑拔是非，引起事端。

4、**欲速反遲：**速：快；遲：慢。指過於性急圖快，反而不能很快達到目的。

5、**黃雀在後：**比喻伺機從後面襲擊，也比喻有後顧之憂。

6、**相見恨晚：**只恨相見得太晚。形容一見如故，意氣極其相

24

投。

7、負俗之譏：因不諧於流俗而受到的譏議。同「負俗之累」。

8、節衣縮食：生活節儉。形容節約。亦作「節食縮衣」。

豎排：

一、白駒過隙：白駒：白色駿馬，比喻太陽；隙：縫隙。像小白馬在細小的縫隙前跑過一樣。形容時間過得極快。

二、昏昏欲睡：昏昏沉沉，只想睡覺。形容極其疲勞或精神不振。

三、知己之遇：遇：待遇。像對知己一樣的待遇。形容受到賞識。

四、反脣相譏：反脣：回嘴、頂嘴。受到指責不服氣，反過來譏諷對方。

五、事不宜遲：事情要抓緊時機快做，不宜拖延。

六、想望風采：想望：仰慕。風采：風度神采。非常仰慕其人，渴望一見。

七、黃花晚節：黃花：菊花；晚節：晚年的節操。比喻人晚節高尚。

八、鬼設神使：指天造地設，非人力所能成就。

九、前倨後恭：倨：傲慢；恭：恭敬。以前傲慢，後來恭敬。形容人的態度隨對方身分地位的轉變而不同，非常勢利。

入門篇・LEVEL>>>06

一黃1		鑄	三				八約	
		齒			六2	遙		外
白						遙		三
		身3	五	長				
	二		能		外			九
	情							桑
	武4	四	力		深7 5		為	
	思		口					穀
			言6		隱			
腑7		言				8	顏	恥

橫排：

1、用黃金鑄造人像。表示對某人的敬仰或紀念。

2、指犯法的人沒有受到法律制裁，仍然自由自在。

3、除一身之外就沒有多餘的東西。原指生活儉樸。現形容貧窮。

4、形容人很有力氣。

5、深谷變成山陵。常喻人世間的重大變遷。

6、隱藏在內心深處不便說出口的原因或事情。

7、出於內心的真誠的話。

8、指人臉皮厚，不知羞恥。

豎排：

一、連片生長的黃色茅草或白色蘆葦。形容齊一而單調的情景。

二、周公、孔子的思想感情。封建社會奉之爲思想情操的楷模、典範。

三、象因爲有珍貴的牙齒而遭到捕殺。比喻人因爲有錢財而招禍。

四、雖然有嘴，但話難以說出口。指有話不便說或不敢說。

五、不能施展力量。指使不上勁或沒有能力去做好某件事情、解決某個問題。

六、指不受外界事物的拘束，自由自在。

七、指內心廉正忠厚。

八、泛稱訂立簡明的條約，使人共同遵守。

九、滄海變桑田，山陵變深谷，比喻世事變遷極大。

入門篇·LEVEL>>>06·解答

黃¹	金	鑄	象³				約⁸			
茅			齒		逍²	遙	法	外		
白			焚		遙		三			
葦			身	無⁵	長	物	章			
	周²			能		外		海⁹		
	情			為				桑		
	孔⁴	武⁴	有	力		深⁷	谷	為	陵	穀
	思		口			中		穀		
			難⁶	言	之	隱				
肺⁷	腑	之	言			厚⁸	顏	無	恥	

橫排：

1、黃金鑄象：鑄：鑄造。用黃金鑄造人像。表示對某人的敬仰
或紀念。

2、逍遙法外：逍遙：優遊自得的樣子。指犯法的人沒有受到法
律制裁，仍然自由自在。

3、身無長物：長物：多餘的東西。除一身之外就沒有多餘的東
西。原指生活儉樸。現形容貧窮。

4、孔武有力：形容人很有力氣。

5、深谷為陵：深谷變成山陵。常喻人世間的重大變遷。

6、難言之隱：隱藏在內心深處不便說出口的原因或事情。

7、肺腑之言：肺腑：指內心。出於內心的真誠的話。

8、厚顏無恥：顏：臉面。指人臉皮厚，不知羞恥。

豎排：

一、黃茅白葦： 連片生長的黃色茅草或白色蘆葦。形容齊一而單調的情景。

二、周情孔思： 周公、孔子的思想感情。封建社會奉之為思想情操的楷模、典範。

三、象齒焚身： 焚身：喪生。象因為有珍貴的牙齒而遭到捕殺。比喻人因為有錢財而招禍。

四、有口難言： 言：說。雖然有嘴，但話難以說出口。指有話不便說或不敢說。

五、無能為力： 不能施展力量。指使不上勁或沒有能力去做好某件事情、解決某個問題。

六、逍遙物外： 指不受外界事物的拘束，自由自在。

七、深中隱厚： 指內心廉正忠厚。

八、約法三章： 約：協商，議定。章：條目。三：原本是實義，後來成了虛義，泛指幾條。約定法律三條。今用以泛稱訂立簡明的條約，使人共同遵守。

九、海桑陵谷： 滄海變桑田，山陵變深谷，比喻世事變遷極大。

29

入門篇・LEVEL>>>07

	山	海	教		相	
緩						傲
		隔	有			
急	凋					非
	星	皇				
		久		堅		
	鳳			拘		格
		人	摧	脈		
	急	直				
			諛	承		

橫排：

1、比喻人類征服自然、改造自然的偉大力量和氣魄。

2、教和學兩方面互相影響和促進，都得到提高。

3、比喻即使秘密商量，別人也可能知道。

4、形容光陰迅速，一年將盡。也指年終的時候。

5、經歷時間越長久，越顯得堅定不移。

6、不局限於一種規格或一個格局。

7、形容形勢或文筆等突然轉變，並且很快地順勢發展下去。

8、曲從拍馬，迎合別人，竭力向人討好。

豎排：

一、放開緩辦的事，去做急於要辦的事。

二、猶言景星鳳凰。比喻傑出的人才。

三、比喻過時的事物或陳舊的經驗，在新的情況下已經用不上。

四、現指處境或職務長期處於他人之下。

五、教育引導很有辦法。

六、形容力量非常強大，沒有什麼堅固的東西不能摧毀。

七、滋長驕傲、掩飾過錯。

八、從同一血統、派別世代相承流傳下來。批某種思想、行為或學說之間有繼承關係。

入門篇・LEVEL>>>07・解答

移	山	填	海		教	學	相	長
緩					導			傲
就			隔	牆	有	耳		飾
急	景	凋	年		方			非
	星		皇			無		
	麟		曆	久	彌	堅		
	鳳		居		不	拘	一	格
			人			摧		脈
		急	轉	直	下			相
					阿	諛	奉	承

橫排：

1、**移山填海：**移動山嶽，填平大海。指仙術法力高超。現多比喻人類征服自然、改造自然的偉大力量和氣魄。

2、**教學相長：**教和學兩方面互相影響和促進，都得到提高。

3、**隔牆有耳：**隔著一道牆，也有人偷聽。比喻即使秘密商量，別人也可能知道。也用於勸人說話小心，免得洩露。

4、**急景凋年：**景：通「影」，光陰；凋：凋零。形容光陰迅速，一年將盡。也指年終的時候。

5、**歷久彌堅：**彌：越，更加。經歷時間越長久，越顯得堅定不

移。

6、不拘一格： 拘：限制；格：規格，方式。不局限於一種規格或一個格局。

7、急轉直下： 形容形勢或文筆等突然轉變，並且很快地順勢發展下去。

8、阿諛奉承： 阿諛：用言語恭維別人；奉承：恭維，討好。曲從拍馬，迎合別人，竭力向人討好。

豎排：

一、移緩就急： 放開緩辦的事，去做急於要辦的事。

二、景星麟鳳： 猶言景星鳳凰。比喻傑出的人才。

三、隔年皇曆： 比喻過時的事物或陳舊的經驗，在新的情況下已經用不上。

四、久居人下： 現指處境或職務長期處於他人之下。

五、教導有方： 教育引導很有辦法。

六、無堅不摧： 形容力量非常強大，沒有什麼堅固的東西不能摧毀。

七、長傲飾非： 滋長驕傲、掩飾過錯。

八、一脈相承： 一脈：一個血脈系統。從同一血統、派別世代相承流傳下來。批某種思想、行為或學說之間有繼承關係。

入門篇・LEVEL>>>08

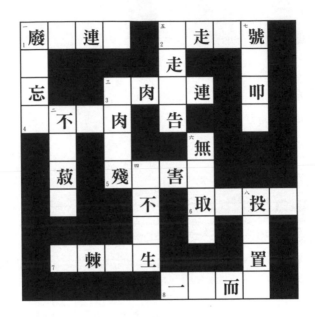

橫排：

1、形容文章或言談中不必要的話太多。

2、形容處於困境而求援。

3、像骨頭和肉一樣互相連接著。比喻關係非常密切，不可分離。

4、指飲食節儉。

5、形容反動統治者所作所為的殘忍不義。

6、比喻挽留客人極堅決。

7、比喻前進道路阻礙很大，困難極多。

8、形容聚在一起的人一下子吵吵嚷嚷地走散了。

豎排：

一、形容專心努力。

二、形容愚笨無知。後形容缺乏實際生產知識。

三、比喻自相殘殺。

四、指老百姓無以為生，活不下去。

五、指將重大的消息互相傳告。

六、毫無理由地跟人吵鬧。指故意搗亂。

七、向著天大聲哭叫，將自己的頭撞向地面。形容十分悲痛。

八、指安排在不重要的職位或沒有安排工作。

入門篇・LEVEL>>>08・解答

橫排：

1、**廢話連篇：**形容文章或言談中不必要的話太多。

2、**奔走呼號：**奔走：奔跑。呼號：叫喊。一面奔跑，一面呼喚。形容處於困境而求援。

3、**骨肉相連：**像骨頭和肉一樣互相連接著。比喻關係非常密切，不可分離。

4、**食不重肉：**吃飯不用兩道肉食。指飲食節儉。

5、**殘民害理：**殘害百姓，違背天理。形容反動統治者所作所為的殘忍不義。

6、**取轄投井**：比喻挽留客人極堅決。

7、**荊棘叢生**：荊棘：荊條蒺藜。叢：聚集成堆。荊蔓蒺藜成群地生長出來。比喻前進道路阻礙很大，困難極多。

8、**一哄而散**：哄：吵鬧。形容聚在一起的人一下子吵吵嚷嚷地走散了。

豎排：

一、廢寢忘食：廢：停止。顧不得睡覺，忘記了吃飯。形容專心努力。

二、不辨菽麥：菽：豆子。分不清什麼是豆子，什麼是麥子。形容愚笨無知。後形容缺乏實際生產知識。

三、骨肉相殘：比喻自相殘殺。

四、民不聊生：聊：依賴，憑藉。指老百姓無以為生，活不下去。

五、奔走相告：指有重大的消息時，人們奔跑著相互轉告。指將重大的消息互相傳告。或作「奔相走告」。

六、無理取鬧：毫無理由地跟人吵鬧。指故意搗亂。

七、號天叩地：叩：敲擊，撞擊。向著天大聲哭叫，將自己的頭撞向地面。形容十分悲痛。

八、投閒置散：投、置：安放；閑、散：沒有事幹。指安排在不重要的職位或沒有安排工作。

入門篇・LEVEL>>>09

橫排：

1、形容事情非常急迫。

2、泛指不擇手段取悅於人。

3、比喻本身的舉動恰恰和客觀情形相應。

4、泛指有名的高山和源遠流長的大河。

5、指因極度的疼痛或悲哀，暈過去，又醒過來。

6、隨世浮沉。後多指跟壞人一起做壞事。

7、勢急心慌，顧不上選擇道路。

豎排：

一、比喻雙方在策略、論點及行動方式等方面尖銳對立。

二、當事人已死，無法核對事實。

三、比喻辭官回家。

四、形容容貌端正秀麗。

五、對於有所求而來的人或送上門來的東西概不拒絕。

六、指與親人或熟人非常疏遠。

七、這件事性質重要，關係重大。

八、把散亂的事物合在一起。

九、比喻人有涵養，能包容所有的善惡、毀譽。

入門篇・LEVEL>>>09・解答

	一		燃	四 眉	之	急		七 茲		
	針 鋒			目			枉	道	事	人

針鋒相對／燃眉之急／目如畫／枉道事人／茲事體人
掛冠歸去／景掛畫／名山大川／澤納污
死去活來／視同流合污／陌路／而為一
慌不擇路／死無對證

橫排：

1、**燃眉之急**：燃：燒。火燒眉毛那樣緊急。形容事情非常急迫。

2、**枉道事人**：枉：違背；道：正道；事：侍奉。原指不按正道事奉國君。後泛指不擇手段取悅於人。

3、**對景掛畫**：比喻本身的舉動恰恰和客觀情形相應。

4、**名山大川**：泛指有名的高山和源遠流長的大河。

5、**死去活來**：指因極度的疼痛或悲哀，暈過去，又醒過來。多形容被打得很慘，或哭得很厲害。

6、同流合污：流：流俗；污：骯髒。隨世浮沉。後多指跟壞人一起做壞事。

7、慌不擇路：勢急心慌，顧不上選擇道路。

豎排：

一、針鋒相對：針鋒：針尖。針尖對針尖。比喻雙方在策略、論點及行動方式等方面尖銳對立。

二、死無對證：對證：核實。當事人已死，無法核對事實。

三、掛冠歸去：冠：帽子，這裏指官帽。把官帽取下掛起來。比喻辭官回家。

四、眉目如畫：形容容貌端正秀麗。

五、來者不拒：對於有所求而來的人或送上門來的東西概不拒絕。

六、視同陌路：指與親人或熟人非常疏遠。

七、茲事體大：這件事性質重要，關係重大。

八、合而為一：把散亂的事物合在一起。

九、川澤納污：以湖泊江河能容納各種水流的特性。比喻人有涵養，能包容所有的善惡、毀譽。

入門篇．LEVEL>>>10

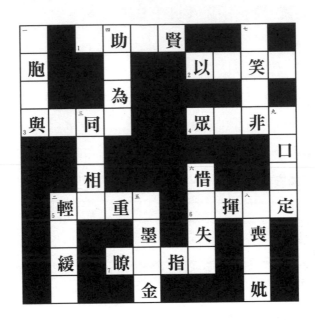

橫排：

1、用來稱讚人家有賢淑的妻子。

2、比喻用自以為是的偏見去諷刺、否定別人。

3、指領導與群眾一起遊樂，共用幸福。

4、指類別甚多，不止一種。

5、形容百般憐愛。

6、形容態度冷靜，考慮周全，指揮起來就像一切都事先規定好了似的。

7、形容對事物瞭解得非常清楚，像把東西放在手掌裡給人家看

一樣。

豎排：

一、指仁民愛物之廣大胸襟。

二、指各種事情中有主要的和次要的，有急於要辦的和可以慢一點辦的。

三、比喻因有同樣的遭遇或痛苦而互相同情。

四、幫助人就是快樂。

五、指不輕易動筆。

六、比喻因小失大。

七、形容處境尷尬或既令人難受又令人發笑的行為。

八、比喻悲痛至極。

九、比喻堅持一個廉潔，不再改口。

入門篇・LEVEL>>>10・解答

橫排：

1、內助之賢： 用來稱讚人家有賢淑的妻子。

2、以宮笑角： 宮、角，均為古代五音之一。拿宮調譏笑角調。比喻用自以為是的偏見去諷刺、否定別人。

3、與民同樂： 原指君王施行仁政，與百姓休戚與共，同享歡樂。後泛指領導與群眾一起遊樂，共用幸福。

4、眾多非一： 指類別甚多，不止一種。

5、輕憐重惜： 形容百般憐愛。

6、指揮若定： 形容態度冷靜，考慮周全，指揮起來就像一切都

事先規定好了似的。

7、瞭如指掌：形容對事物瞭解得非常清楚，像把東西放在手掌裡給人家看一樣。

豎排：

一、民胞物與：民為同胞，物為同類。泛指愛人和一切物類。指仁民愛物之廣大胸襟。

二、輕重緩急：指各種事情中有主要的和次要的，有急於要辦的和可以慢一點辦的。

三、同病相憐：憐：憐憫，同情。比喻因有同樣的遭遇或痛苦而互相同情。

四、助人為樂：幫助人就是快樂。

五、惜墨如金：惜：愛惜。愛惜墨就像金子一樣。指不輕易動筆。

六、惜指失掌：惜：吝惜。因捨不得一個指頭而失掉一個手掌。比喻因小失大。

七、啼笑皆非：啼：哭；皆非：都不是。哭也不是，笑也不是，不知如何才好。形容處境尷尬或既令人難受又令人發笑的行為。

八、若喪考妣：喪：死去；考：已死的父親；妣：已死的母親。好像死了父母一樣地傷心。比喻悲痛至極。亦作「如喪考妣」。

九、一口咬定：一口咬住不放。比喻堅持一個廉潔，不再改口。

入門篇‧LEVEL>>>11

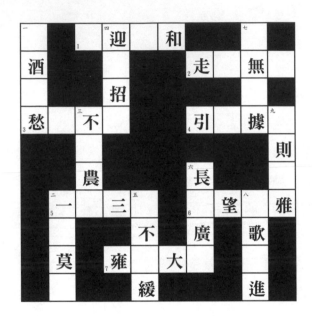

橫排：

1、指一味迎合。

2、比喻處境極困難，找不到出路。

3、形容心事重重的樣子。

4、引用經典書籍作為論證的依據。

5、指很短的時間。

6、形容人富有才學，享有很高的聲望，不同流俗。

7、文雅大方，有氣量，有風度。

豎排：

一、借助酒來排遺心中的積鬱。

二、一點計策也施展不出，一點辦法也想不出來。

三、不耽誤農作物的耕種時節。

四、形容旗子等迎風飄揚。

五、指形勢緊迫，一刻也不允許拖延。

六、指才能出眾器量宏大的人。

七、查究起來，沒有確實的根據或證據。

八、形容在前進的道路上，充滿樂觀精神。

九、端莊高雅而標緻。

入門篇．LEVEL>>>11．解答

橫排：

1、**一迎一和**：指一味迎合。

2、**走投無路**：投：投奔。無路可走，已到絕境。比喻處境極困難，找不到出路。

3、**愁眉不展**：展：舒展。由於憂愁而雙眉緊鎖。形容心事重重的樣子。

4、**引經據典**：引用經典書籍作為論證的依據。

5、**一時三刻**：指很短的時間。

6、**才望高雅**：形容人富有才學，享有很高的聲望，不同流俗。

7、雍容大度：文雅大方，有氣量，有風度。

豎排：

一、借酒澆愁：借助酒來排遣心中的積鬱。

二、一籌莫展：籌：籌畫、計謀；展：施展。一點計策也施展不出，一點辦法也想不出來。

三、不違農時：違：不遵守。不耽誤農作物的耕種時節。

四、迎風招展：形容旗子等迎風飄揚。

五、刻不容緩：指形勢緊迫，一刻也不允許拖延。

六、長才廣度：指才能出眾器量宏大的人。

七、查無實據：查究起來，沒有確實的根據或證據。

八、高歌猛進：高聲歌唱，勇猛前進。形容在前進的道路上，充滿樂觀精神。

九、典則俊雅：端莊高雅而標緻。

入門篇・LEVEL>>>12

歡　樂　　　七
纏　　　　健②　如
　　鼓
清③　妙　　風④　電⑨
　　　　　　　　湯
　　可　　刁⑥
流⑤　蜚　　冰⑥　火
　　不　　古　　巧
他　大⑦　小　　便
　　　人

橫排：

1、形容追求享樂。

2、步伐矯健，跑得飛快。

3、指清亮的歌聲，美妙的舞蹈。

4、形容迅速趕赴。

5、毫無根據的話。多指背後散布的誹謗或挑撥離間的壞話。

6、比喻徒勞無功。

7、形容對沒有什麼了不起的的事情過分驚訝。

豎排：

一、形容紛亂，理不出頭緒。亦指有意找麻煩，抓住一點不肯放手。

二、被迫離開家鄉，漂泊外地。

三、形容好得難以用文字、語言表達。

四、形容高興而振奮。

五、語句平淡，沒有令人震驚的地方。

六、形容為人行事狡猾怪僻，和別人不一樣。

七、形容形勢發展很迅速。

八、使用手段謀取好處，圖得便宜。

九、比喻不避艱險，奮勇向前。

入門篇・LEVEL>>>12・解答

橫排：

1、**尋歡作樂：**尋求歡快，設法取樂。形容追求享樂。

2、**健步如飛：**健步：腳步快而有力。步伐矯健，跑得飛快。

3、**清歌妙舞：**指清亮的歌聲，美妙的舞蹈。

4、**風馳電赴：**形容迅速趕赴。

5、**流言蜚語：**毫無根據的話。多指背後散布的誹謗或挑撥離間的壞話。

6、**鑽冰取火：**比喻徒勞無功。

7、**大驚小怪：**形容對沒有什麼了不起的的事情過分驚訝。

豎排：

一、糾纏不清：形容紛亂，理不出頭緒。亦指有意找麻煩，抓住一點不肯放手。

二、流落他鄉：被迫離開家鄉，漂泊外地。

三、妙不可言：形容好得難以用文字、語言表達。

四、歡欣鼓舞：歡欣：欣喜；鼓舞：振奮。形容高興而振奮。

五、語不驚人：語：言語，也指文句。語句平淡，沒有令人震驚的地方。

六、刁鑽古怪：刁鑽：狡詐；古怪：怪僻，不同尋常。形容為人行事狡猾怪僻，和別人不一樣。

七、疾如雷電：快得就像雷鳴閃電。形容形勢發展很迅速。

八、取巧圖便：使用手段謀取好處，圖得便宜。

九、赴湯蹈火：赴：走往；湯：熱水；蹈：踩。沸水敢蹚，烈火敢踏。比喻不避艱險，奮勇向前。

入門篇・LEVEL>>>13

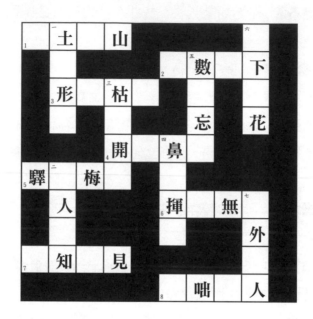

橫排：

1、比喻積少成多。

2、形容非常悲傷。

3、身體瘦弱，精神萎靡，面色枯黃。

4、比喻一個學術流派、技藝的開創者。

5、表示對親友的問候及思念。

6、指濫用金錢，沒有節制。

7、指明確的見解。

8、形容氣勢洶洶，盛氣凌人的樣子。

豎排：

一、比喻人的本來面目，不加修飾。

二、比喻人所共知的野心。

三、比喻絕處逢生獲奇跡出現。

四、比喻指正錯誤。

五、比喻忘本。

六、形容才思敏捷，文章寫得特別好。

七、指與某人或某集團沒有關係或關係不近的人。

入門篇・LEVEL>>>13・解答

橫排：

1、**積土成山**：累土可以堆成山，比喻積少成多。

2、**泣數行下**：眼淚接連不斷的往下掉。形容非常悲傷。

3、**形容枯槁**：枯槁：枯萎，枯乾。身體瘦弱，精神萎靡，面色枯黃。

4、**開山鼻祖**：比喻一個學術流派、技藝的開創者。

5、**驛路梅花**：表示對親友的問候及思念。

6、**揮霍無度**：揮霍：搖手稱揮，反手稱擢，意即動作敏捷，引伸為用錢沒有節制；無度：沒有限度。指濫用金錢，沒有節制。

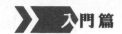

7、**真知灼見：**灼：明白，透徹。真的知道，看得清楚。指明確的見解。

8、**咄咄逼人：**咄咄：使人驚奇的聲音。形容氣勢洶洶，盛氣凌人的樣子。也指形勢發展迅速，給人壓力。

豎排：

一、土木形骸：形骸：指人的形體。形體像土木一樣。比喻人的本來面目，不加修飾。

二、路人皆知：比喻人所共知的野心。

三、枯樹開花：已經枯死的樹又開起花來。比喻絕處逢生獲奇跡出現。

四、鼻堊揮斤：揮舞斧頭削除鼻端之堊。比喻指正錯誤。

五、數典忘祖：數：數著說；典：指歷來的制度、事跡。談論歷來的制度、事跡時，把自己祖先的職守都忘了。比喻忘本。

六、筆下生花：形容才思敏捷，文章寫得特別好。

七、度外之人：度外：心在計度之外。指與某人或某集團沒有關係或關係不近的人。

入門篇．LEVEL>>>14

橫排：

1、原指玩弄手法欺騙人，今多用以比喻常常變卦，反覆無常。

2、形容益處很大。

3、比喻進行某項工作的先遣人員。

4、將來的幸福無窮。

5、形容有意不聽別人的意見。

6、形容少女或小孩嬌小可愛的樣子。

7、形容工作深入細緻，費時很多。

8、比喻再經歷一次過去的光景。

豎排：

一、常用以稱頌歲首或寓意吉祥。

二、形容相處親密。

三、比喻未經請示就先做了某事，造成既成事實，然後再向上級報告。

四、比喻沒有名望或地位的人。

五、指充滿活力的力量。

六、好了還求更好。

七、形容世事無定，人生短促。

入門篇．LEVEL>>>14．解答

₁朝	₋三	暮	四				₆精	
	陽				₂大	₅有	裨	益
	開	路	₃先	鋒		生		求
	泰		行			力		精
			₄後	₄福	₄無	量		
₅充	₋耳	不	聞		名			
	鬢				₆小	鳥	依	₇人
	廝				同			生
₇水	磨	工	夫					如
					₈重	溫	舊	夢

橫排：

1、朝三暮四： 早晨給三個，晚上給四個。 原指玩弄手法欺騙人，今多用以比喻常常變卦，反覆無常。

2、大有裨益： 裨益：益處、好處。形容益處很大。

3、開路先鋒： 比喻進行某項工作的先遣人員。

4、後福無量： 量：限度，限量。將來的幸福無窮。

5、充耳不聞： 充：塞住。塞住耳朵不聽。形容有意不聽別人的意見。

6、小鳥依人： 依：依戀。像小鳥那樣依傍著人。形容少女或小

孩嬌小可愛的樣子。

7、水磨工夫：摻水細磨。形容工作深入細緻，費時很多。

8、重溫舊夢：比喻再經歷一次過去的光景。

豎排：

一、三陽開泰：《周易》稱爻連的爲陽卦，斷的爲陰爻，正月爲泰卦，三陽生於下；冬去春來，陰消陽長，有吉亨之象。常用以稱頌歲首或寓意吉祥。

二、耳鬢廝磨：鬢：鬢髮；廝：互相；磨：擦。耳與鬢髮互相摩擦。形容相處親密。

三、先行後聞：比喻未經請示就先做了某事，造成既成事實，然後再向上級報告。

四、無名小卒：卒：古時指士兵。不出名的小兵。比喻沒有名望或地位的人。

五、有生力量：（1）原指軍隊中的兵員和馬匹。亦泛指有戰鬥力的部隊。（2）指充滿活力的力量。

六、精益求精：精：完美，好；益：更加。好了還求更好。

七、人生如夢：人生如同一場夢。形容世事無定，人生短促。

入門篇・LEVEL>>>15

	一 驚		怕		2 斤	六		兩
1								雲
	失	三 利		3 有	共			
4 刑		不						日
		厚		無				
5 蘭	二	常			6 命	遣	七	
	艾		四					在
		7 兵		相				先
8 焚		竭						
		9 旅		旅				

橫排：

1、形容十分擔心或害怕。

2、比喻過分計較。

3、指非常明顯，誰都看得見。

4、形容政治清平。

5、比喻高尚的美德長在。

6、運用文詞表達思想。

7、兩軍作戰以刀劍相交，彼此廝殺。

8、比喻只圖眼前利益。

9、形容跟著大家走，自己沒有什麼主張。

豎排：

一、驚恐慌張，不知如何是好。

二、比喻好的壞的同歸於盡。

三、充分發揮物的作用，使民眾富裕。

四、收繳兵器，解散軍隊。

五、指有沒有都無關緊要。

六、形容受到啟發，思想豁然開朗，或比喻見到光明，大有希望。

七、指寫字畫畫，先構思成熟，然後下筆。

入門篇・LEVEL>>>15・解答

```
擔 驚 受 怕 　 　 分 斤 撥 兩
慌 　 　 　 可 　 　 雲 　
失 　 利 　 有 目 共 睹 　
刑 措 不 用 　 可 　 　 日 　
　 　 厚 　 無 　 　 　
蘭 芝 常 生 　 　 命 辭 遣 意
艾 　 　 振 　 　 　 在
俱 　 兵 刃 相 接 　 筆
焚 林 竭 澤 　 　 　 先
　 　 旅 進 旅 退
```

橫排：

1、擔驚受怕： 形容十分擔心或害怕。

2、分斤撥兩： 比喻過分計較。同「分斤掰兩」。

3、有目共睹： 睹：看見。指非常明顯，誰都看得見。

4、刑措不用： 措：設置，設施。刑法放置起來而不用。形容政治清平。

5、蘭芝常生： 蘭芝：蘭草和靈芝草。比喻高尚的美德長在。

6、命辭遣意： 運用文詞表達思想。亦作「命詞遣意」。

7、兵刃相接： 兩軍作戰以刀劍相交，彼此廝殺。又作「短兵相

接」。

8、**焚林竭澤**：焚林而田，竭澤而漁。比喻只圖眼前利益。

9、**旅進旅退**：旅：共，同。與眾人一起進退。形容跟著大家走，自己沒有什麼主張。

豎排：

一、驚慌失措：驚恐慌張，不知如何是好。

二、芝艾俱焚：芝艾：比喻美和惡。芝艾同被燒毀。比喻好的壞的同歸於盡。

三、利用厚生：利用：盡物之用；厚：富裕；生：民眾。充分發揮物的作用，使民眾富裕。

四、振兵澤旅：收繳兵器，解散軍隊。同「振兵釋旅」。

五、可有可無：可以有，也可以沒有。指有沒有都無關緊要。

六、撥雲睹日：撥開雲彩看見太陽。形容受到啟發，思想豁然開朗，或比喻見到光明，大有希望。同「撥雲見日」。

七、意在筆先：指寫字畫畫，先構思成熟，然後下筆。

逆道

臨

行布磨

口盡

讚絕

容

喙

把成語當遊戲：
每天玩一玩，速成
成語王　Word Games
Everyday

人　共

鹿

下　泣

價　　　沽

不

連　　釣

防　如

基礎篇

基礎篇・LEVEL>>>01

			六1 回		是	九	
一							
車2		馬 三				穀	
		目3	轉				
從					變4	十一 加	
	不5	凡 五		八 銜			
		徹6	徹			添	
	高7	入		相			
		霄	不	以 十			
滿9	患 四	智 七		戈	多 十二		
				勉10	其		
	與11	謀		武	興		
甘12	與						

豎排：

一、行裝簡單，跟隨的人少（多指有地位的人）。

二、高：高貴。高貴的朋友坐滿了席位。形容賓客很多。

三、《春秋》的一種筆法，一件事在文中重複出現，對前者詳加說明，後者概略敘述。

四、共同承擔危險和困難。指彼此關係密切，利害一致。

五、形容聲音響亮，好像可以穿過雲層，直達高空。

六、重新考慮，改變原來的想法和態度。

七、指能力低下而謀劃很大。

八、馬嚼子接著馬尾巴。形容一個緊跟著一個，成單行前進。

九、比喻政治上的重大變化。

十、意思是武字是止戈兩字合成的，所以要能止戰，才是真正的武功。後也指不用武力而使對方屈服，才是真正的武功。

十一、爲誇張或渲染的需要，在敘事或說話時增添原來沒有的內容。

十二、國家多災多難，在一定條件下可以激勵人民奮發圖強，戰勝困難，使國家強盛起來。

橫排：

1、佛家語，指有罪的人只要回心轉意，痛改前非，就能登上「彼岸」，獲得超度。後比喻做壞事的人，只要決心悔改，就有出路。

2、大馬拖車在前，馬駒系在車後，這樣，可使小馬慢慢地學拉車。比喻學習任何事物，只要有人指導，就容易學會。

3、眼珠子一動不動地盯著看。形容注意力集中。

4、指比原來更加發展。現指情況變得比本來更加嚴重。

5、形容事物不平凡，很出色。

6、從頭到尾，全部，十足的意思。

7、高高地直立，直入雲端。形容建築物、山峰等高峻挺拔。

8、不跟隨別人而半途停止。

9、因人多造成了困難。

10、勉強去做能力所不及或不願去做的事。

11、跟老虎商量要它的皮。比喻跟惡人商量要他放棄自己的利益，絕對辦不到。

12、共同享受歡樂與幸福，共同承擔痛苦與磨難。

基礎篇‧LEVEL>>>01‧解答

			回¹⁽⁶⁾	頭	是	岸⁽⁹⁾	
輕⁽一⁾	在	馬⁽三⁾	前	心		穀	
車²		目³	不	轉	睛	之	
簡		後	意		變⁴	本	加⁽十⁾ 厲
從	不⁵	同	凡	響⁽五⁾		衝⁽八⁾	油
		徹⁶	頭	徹	尾	相	添
	高⁽二⁾⁷	聳	入	雲		相	醋
	朋		霄		不⁸	隨 以 止⁽十⁾	
人⁹	滿	為	患⁽四⁾	智⁽七⁾		戈	多⁽十二⁾
	座	難	小		勉¹⁰	為 其	難
	與	虎	謀	皮¹¹		武	興
甘¹²	苦	與	共	大			邦

豎排：

一、輕車簡從：行裝簡單，跟隨的人少（多指有地位的人）。

二、高朋滿座：高：高貴。高貴的朋友坐滿了席位。形容賓客很多。

三、前目後凡：目：細目；凡：概略。《春秋》的一種筆法，一件事在文中重複出現，對前者詳加說明，後者概略敘述。

四、患難與共：共同承擔危險和困難。指彼此關係密切，利害一

致。

五、響徹雲霄：徹：貫通；雲霄：高空。形容聲音響亮，好像可以穿過雲層，直達高空。

六、回心轉意：心、意：心思；回、轉：掉轉。重新考慮，改變原來的想法和態度。

七、智小謀大：指能力低下而謀劃很大。

八、銜尾相隨：銜：馬嚼子；尾：馬尾巴。馬嚼子接著馬尾巴。形容一個緊跟著一個，成單行前進。

九、岸穀之變：比喻政治上的重大變化。

十、止戈為武：意思是武字是止戈兩字合成的，所以要能止戰，才是真正的武功。後也指不用武力而使對方屈服，才是真正的武功。

十一、加油添醋：為誇張或渲染的需要，在敘事或說話時增添原來沒有的內容。

十二、多難興邦：邦：國家。國家多災多難，在一定條件下可以激勵人民奮發圖強，戰勝困難，使國家強盛起來。

橫排：

1、回頭是岸：佛家語，指有罪的人只要回心轉意，痛改前非，就能登上「彼岸」，獲得超度。後比喻做壞事的人，只要決心悔改，就有出路。

2、車在馬前：大馬拖車在前，馬駒系在車後，這樣，可使小馬

慢慢地學拉車。比喻學習任何事物，只要有人指導，就容易學會。

3、**目不轉睛**：眼珠子一動不動地盯著看。形容注意力集中。

4、**變本加厲**：厲：猛烈。指比原來更加發展。現指情況變得比本來更加嚴重。

5、**不同凡響**：凡響：平凡的音樂。形容事物不平凡，很出色。

6、**徹頭徹尾**：徹：通，透。從頭到尾，全部，十足的意思。

7、**高聳入雲**：聳：直立，高起。高高地直立，直入雲端。形容建築物、山峰等高峻挺拔。

8、**不隨以止**：不跟隨別人而半途停止。

9、**人滿為患**：因人多造成了困難。

10、**勉為其難**：勉：勉強；為：做。勉強去做能力所不及或不願去做的事。

11、**與虎謀皮**：跟老虎商量要它的皮。比喻跟惡人商量要他放棄自己的利益，絕對辦不到。

12、**甘苦與共**：甘苦：歡樂和痛苦；與共：共同在一起。共同享受歡樂與幸福，共同承擔痛苦與磨難。

基礎篇・LEVEL>>>02

（成語填字遊戲方格圖）

方格內字：
登　臨　九
涕　如　三　　天　之
　　絲　入
笑　　　　色　十一 魂
桂　片　五　八 伯
　碎　亂　守
二升　採　知
　沉　質　文　十
拜　四風　七扶　非　十二三
母　　　　閉　不
千　萬　　舌　兩
不　修

豎排：

一、一下子停止了哭泣，露出笑容。形容轉悲爲喜。

二、拜見對方的母親。指互相結拜爲友好人家。

三、形容春天的微風細雨。

四、指風雅之事久遠流傳。

五、美玉破碎，珠寶沉沒。比喻美女的死亡。

六、比喻學問或技能從淺到深，達到很高的水準。

七、暴風從下而上盤旋很高，風勢急且大。

八、比喻知道以前不對。

九、水光與天色相渾。形容水天相接的遼闊景象。

十、因說話引起的誤會或糾紛。

十一、靈魂離開了軀殼。指人之將死。也形容精神恍惚。

十二、幾句話。形容話很少。

橫排：

1、形容旅途遙遠。也指遊山玩水。

2、眼淚像雨水一樣往下淌。形容思念的感情極深。

3、天奪去了他的魂魄。比喻人離死不遠。

4、織布時每條絲線都要從箴齒間穿過。比喻做得十分細緻，有條不紊，一一合拍。

5、形容彼此用眉目傳情，心意投合。

6、「桂林一枝、昆山片玉」的省言。指登科及第。

7、指雪花。

8、到山上去採珍珠。比喻辦事的方法錯誤，一定達不到目的。

9、徒有華美的外表，而無相應的實質。

11、緊閉著嘴，什麼也不說。

10、表示真心佩服，自認不如。

12、形容再三催促。

13、不要照搬老辦法。指應根據實際情況實行變革。

基礎篇·LEVEL>>>02·解答

豎排：

一、破涕為笑：涕：眼淚。一下子停止了哭泣，露出笑容。形容轉悲為喜。

二、升堂拜母：升：登上；堂：古代指宮室的前屋。拜見對方的母親。指互相結拜為友好人家。

三、雨絲風片：形容春天的微風細雨。

四、風流千古：指風雅之事久遠流傳。

五、玉碎珠沉：美玉破碎，珠寶沉沒。比喻美女的死亡。

六、登堂入室：室：古代宮室，前面是堂，後面是室。登上廳堂，進入內室。比喻學問或技能從淺到深，達到很高的水準。

七、扶搖萬里：扶搖：急劇盤旋而上的暴風。暴風從下而上盤旋很高，風勢急且大。

八、伯玉知非：伯玉：蘧瑗，字伯玉，春秋時衛國人；非：不對。比喻知道以前不對。

九、水天一色：水光與天色相渾。形容水天相接的遼闊景象。

十、是非口舌：因說話引起的誤會或糾紛。

十一、魂不守舍：舍：住宅，比喻人的軀殼。靈魂離開了軀殼。指人之將死。也形容精神恍惚。

十二、三言兩語：幾句話。形容話很少。

橫排：

1、登山臨水：形容旅途遙遠。也指遊山玩水。

2、涕零如雨：涕零：流淚。眼淚像雨水一樣往下淌。形容思念的感情極深。

3、天奪之魄：魄：魂魄。天奪去了他的魂魄。比喻人離死不遠。

4、絲絲入扣：絲絲：每一根絲；扣：織機上的主要機件之一。織布時每條絲線都要從筘齒間穿過。比喻做得十分細緻，有條不紊，一一合拍。

5、色授魂與：色：神色；授、與：給予。形容彼此用眉目傳情，心意投合。

6、桂枝片玉：「桂林一枝、昆山片玉」的省言。指登科及第。

7、碎瓊亂玉：指雪花。

8、升山採珠：到山上去採珍珠。比喻辦事的方向、方法錯誤，一定達不到目的。

9、質非文是：徒有華美的外表，而無相應的實質。

11、閉口不言：緊閉著嘴，什麼也不說。

10、甘拜下風：表示真心佩服，自認不如。

12、千呼萬喚：形容再三催促。

13、不期修古：期：希望；修：遵循。不要照搬老辦法。指應根據實際情況實行變革。

基礎篇·LEVEL>>>03

執　見　言　有
視　如
如　正
木　寇　克　弓　　私
泛　成　粗　浮　藉
　　到　盤　藉
漂　顯　通
拜　張　知　錯　予
斬　奪　大　不
封　鼓　力　生
自　殘

豎排：

一、斷梗、浮萍在水中漂浮。比喻漂泊流離。

二、執行法律像山一樣不可動搖。

三、拜爲將領，封爲列侯。古代形容功成名就，官至極品。

四、樹木已經做成了船。比喻事情已成定局，無法改變。

五、形容進攻的聲勢和規模很大。也形容群眾活動聲勢和規模很大。

六、看得像仇人一樣。

七、舊時指只誠心敬神，就用不到煩瑣的禮儀。比喻對人表示欽佩，不必有什麼虛文浮禮。

八、指話頭轉回到正題上來。舊小說中常用的套語。

九、形容疑神疑鬼，自相驚擾。

十、樹木的根枝盤旋交錯。比喻事情紛難複雜。

十一、指貪污受賄，行為不檢，名聲敗壞。

十二、予奪生殺：《周禮‧天官、大宰》的「八柄」中有予、奪、生、誅（責備）等權力。後泛指帝王掌握的賞罰生死大權。

橫排：

1、頑固地堅持自己的意見，不肯改變。

2、說話一定要有根據。

3、把死看得像回家一樣平常。形容不怕犧牲生命。

4、山上的樹木，因長成有用之才，而被人砍伐。比喻因有用而不免於禍。

5、猶克紹箕裘。比喻能繼承父祖的事業。

6、江河湖泊的水溢出，造成災害。比喻不好的文章或思想到處傳播，影響極壞。

7、形容人不細心，不沉著。

8、杯子盤子亂七八糟地放著。形容吃喝以後桌面雜亂的樣子。

9、後指特別高超的本領。形容充分顯示出高明的本領。

10、砍殺敵將，拔取敵旗。形容勇猛善戰。同「斬將搴旗」。

11、指面臨生死關頭，仍不改變其原來志向。

12、戰鼓聲音微弱，力量已經用盡。形容戰爭接近失敗時的慘狀，也形容文章的末尾鬆懈無力。

13、自己人互相殺害。

基礎篇・LEVEL>>>03・解答

豎排：

一、梗泛萍漂：斷梗、浮萍在水中漂浮。比喻漂泊流離。

二、執法如山：執行法律像山一樣不可動搖。

三、拜將封侯：拜爲將領，封爲列侯。古代形容功成名就，官至極品。

四、木已成舟：樹木已經做成了船。比喻事情已成定局，無法改變。

五、大張旗鼓：張：陳設，展示；旗鼓：旗幟和戰鼓。形容進攻的聲勢和規模很大。也形容群眾活動聲勢和規模很大。

六、視如寇仇：寇仇：仇敵。看得像仇人一樣。

七、心到神知：舊時指只誠心敬神，就用不到煩瑣的禮儀。比喻對人表示欽佩，不必有什麼虛文浮禮。

八、言歸正傳：正傳：正題或本題。指話頭轉回到正題上來。舊小說中常用的套語。

九、弓影浮杯：形容疑神疑鬼，自相驚擾。

十、盤根錯節：盤：盤曲；錯：交錯；節：枝節。樹木的根枝盤旋交錯。比喻事情紛難複雜。

十一、贓私狼藉：指貪污受賄，行為不檢，名聲敗壞。

十二、予奪生殺：《周禮·天官、大宰》的「八柄」中有予、奪、生、誅（責備）等權力。後泛指帝王掌握的賞罰生死大權。

橫排：

1、固執己見：頑固地堅持自己的意見，不肯改變。

2、言必有據：言：說話；據：依據。說話一定要有根據。

3、視死如歸：把死看得像回家一樣平常。形容不怕犧牲生命。

4、山木自寇：山上的樹木，因長成有用之才，而被人砍伐。比喻因有用而不免於禍。

5、克傳弓冶：猶克紹箕裘。比喻能繼承父祖的事業。

6、氾濫成災：江河湖泊的水溢出，造成災害。比喻不好的文章

或思想到處傳播,影響極壞。

7、心粗氣浮: 粗:粗疏,輕率;浮:浮躁。形容人不細心,不沉著。

8、杯盤狼藉: 狼藉:像狼窩裡的草那樣散亂。杯子盤子亂七八糟地放著。形容吃喝以後桌面雜亂的樣子。

9、大顯神通: 神通:原爲佛家語,指無所不能的力量。後指特別高超的本領。形容充分顯示出高明的本領。

10、斬將奪旗: 砍殺敵將,拔取敵旗。形容勇猛善戰。同「斬將搴旗」。

11、大節不奪: 大節:臨難不苟的節操;奪:喪失。指面臨生死關頭,仍不改變其原來志向。

12、鼓衰力盡: 鼓:戰鼓聲。衰:微弱。戰鼓聲音微弱,力量已經用盡。形容戰爭接近失敗時的慘狀,也形容文章的末尾鬆懈無力。

13、自相殘殺: 殘:傷害。自己人互相殺害。

基礎篇·LEVEL>>>04

分		二		比		連	
		如		添			
	拂				雙		
	暖		春	鴉	雀		
爛							築
	酒	德		處	中		
如			刀		舞		歌
		泥		別			
	鸞	中	末			歌	苛
飄	欲				秋	見	
	鳳	鶴	華				雜
					輕	薄	

豎排：

一、醉得癱成一團，扶都扶不住。形容大醉的樣子。

二、形容女子走路姿態美好。同「分花約柳」。

三、原形容書法筆勢瀟灑飄逸，後比喻夫妻離散或文人失意。

四、形容生活寬裕，衣食豐足。

五、像雲彩中的白鶴一般。比喻志行高潔的人。

六、好像生活在幸福的太平世界裡。

七、比喻微小的利益。也比喻極小的事情。

八、比喻夫妻情投意合，在事業上並肩前進。

九、指被選為女婿。

十、歌舞的裝束、用具，

十一、敲擊著築，唱著悲壯的歌。形容慷慨悲歌。

十二、指反動統治下苛刻繁重的捐稅。

橫排：

1、哲學用語，指事物作為矛盾的統一體，都包含著相互矛盾對立的兩個方面。通常指全面看待人或事物，看到積極方面，也看到消極方面。

2、比喻形影不離的情侶和朋友。

3、好像老虎長上了翅膀。比喻強有力的人得到幫助變得更加強有力。

4、指花柳榮茂，春意正濃。

5、形容十分紛亂的樣子。

6、感謝主人宴請的客氣話。

7、錐子放在口袋裡，錐尖就會露出來。比喻有才能的人不會長久被埋沒，終能顯露頭角。

8、指放蕩的生活方式。

9、像天上的雲和地上的泥那樣高下不同。比喻地位的高下相差極大。

10、飄飛上升，像要超脫塵世而成仙。多指人的感受輕鬆爽快。亦形容詩文、書法等的情致輕快飄逸。

11、秋涼以後，扇子就被拋在一邊不用了。舊時比喻婦女遭丈夫遺棄。

12、表現思念、懷舊之意。亦為慨歎仕途險惡、人生無常之詞。即指歌舞。也指能歌善舞的人。

13、猶言輕徭薄賦。減輕徭役，降低賦稅。

基礎篇‧LEVEL>>>04‧解答

一	分	為	二			比	目	連	枝		
	花		如	虎	添	翼					
	拂		登		雙						
	柳	暖	花	春		鴉	飛	雀	亂		擊
爛		衣		台				屏			築
醉	酒	飽	德		錐	處	囊	中			悲
如		食			刀			選	舞	征	歌
泥			雲	泥	之	別		衫			
	鸞		中		末			歌			苛
飄	飄	欲	仙					秋	扇	見	捐
	鳳		鶴	唳	華	亭					雜
	泊							輕	徭	薄	稅

豎排：

一、爛醉如泥：醉得癱成一團，扶都扶不住。形容大醉的樣子。

二、分花拂柳：形容女子走路姿態美好。同「分花約柳」。

三、鸞飄鳳泊：飄、泊：隨流飄蕩。原形容書法筆勢瀟灑飄逸，後比喻夫妻離散或文人失意。

四、暖衣飽食：形容生活寬裕，衣食豐足。

五、雲中仙鶴：像雲彩中的白鶴一般。比喻志行高潔的人。

六、如登春台：春台：美好的旅遊、觀光的地方，比喻極好的生活環境。好像生活在幸福的太平世界裡。

七、錐刀之末：末：梢，尖端。比喻微小的利益。也比喻極小的事情。

八、比翼雙飛：比翼：翅膀挨著翅膀。雙飛：成雙的並飛。比喻夫妻情投意合，在事業上並肩前進。

九、雀屏中選：雀屏：畫有孔雀的門屏。指被選爲女婿。

十、舞衫歌扇：舞衫：跳舞的人所穿的衣服；歌扇：唱歌的人所拿的扇子。歌舞的裝束、用具，

十一、擊築悲歌：擊：敲擊；築：古樂器名。敲擊著築，唱著悲壯的歌。形容慷慨悲歌。

十二、苛捐雜稅：苛：苛刻、繁重；雜：繁雜。指反動統治下苛刻繁重的捐稅。

橫排：

1、一分為二：哲學用語，指事物作爲矛盾的統一體，都包含著相互矛盾對立的兩個方面。通常指全面看待人或事物，看到積極方面，也看到消極方面。

2、比目連枝：比目：比目魚，傳說僅一眼，須兩魚並遊；連枝：連在一起的樹枝。比喻形影不離的情侶和朋友。

3、如虎添翼：好像老虎長上了翅膀。比喻強有力的人得到幫助變得更加強有力。

4、**柳暖花春**：指花柳榮茂，春意正濃。

5、**鴉飛雀亂**：形容十分紛亂的樣子。

6、**醉酒飽德**：感謝主人宴請的客氣話。

7、**錐處囊中**：口袋。錐子放在口袋裡，錐尖就會露出來。比喻有才能的人不會長久被埋沒，終能顯露頭角。

8、**選舞征歌**：指放蕩的生活方式。同「選色征歌」。

9、**雲泥之別**：像天上的雲和地上的泥那樣高下不同。比喻地位的高下相差極大。

10、**飄飄欲仙**：欲：將要。飄飛上升，像要超脫塵世而成仙。多指人的感受輕鬆爽快。亦形容詩文、書法等的情致輕快飄逸。

11、**秋扇見捐**：見：被；捐：棄。秋涼以後，扇子就被拋在一邊不用了。舊時比喻婦女遭丈夫遺棄。

12、**鶴唳華亭**：表現思念、懷舊之意。亦為慨歎仕途險惡、人生無常之詞。即指歌舞。也指能歌善舞的人。

13、**輕徭薄稅**：猶言輕徭薄賦。減輕徭役，降低賦稅。

基礎篇・LEVEL>>>05

豎排：

一、指老朋友又相遇了。

二、閃電飛光，雷聲轟鳴。比喻快速有力。也比喻轟轟烈烈。

三、原指人的才德高過所得俸祿的等級。後指工作中人員過多或人多事少。

四、重新走上翻過車的老路。比喻不吸取教訓，再走失敗的老路。

五、隨手拿來。多指寫文章時能自由純熟的選用詞語或應用典故，用不著怎麼思考。

六、形容經過艱辛的磨煉，終於獲得成功。

七、捫心自問，毫無愧色。

八、處理事情從實際出發，講究功效。

九、猶奮勇當先。比喻勇於承擔重任，領頭去幹。

橫排：

1、回過頭來檢查自己的言行得失。

2、形容有所畏懼，躲躲閃閃。

3、原指人心胸開闊，外貌就安詳。後用來指心情愉快，無所牽掛，因而人也發胖。

4、沒有一點消息。

5、用敲鑼等發出信號撤兵回營。比喻戰鬥暫時結束。

6、感到慚愧，承當不起。

7、比喻失敗之後，重新恢復勢力。

8、形容非常突出，一個時期內沒有人能比得上。

9、倒在地上的水難以收回。比喻事情已成定局，無法挽回。

10、遇人便讚揚項斯。比喻到處為某人某事吹噓，說好話。

11、已經形成的事實。

12、遇事謹慎戒懼。

13、偉大的功績。

基礎篇‧LEVEL>>>05‧解答

	電(二)			反(1)	躬	自	問(七)		
東(2)	閃	西	挪		心(3)	寬	體	胖	
	雷			音	信(五)	杳	無		
	鳴(5)	金	收	兵	手	愧(6)	不	敢(九)	當
					拈			勇	
舊(一)		捲(7)	土	重(四)	來	獨	步(8)	當	時
雨				蹈		艱(六)		先	
重				覆(9)	水	難	收		
逢(十)	人(三)	說	項	轍		玉	處(八)		
	浮			既	成(11)	事	實		
	於						效		
臨(十二)	事	而	懼			豐(13)	功	偉	績

豎排：

一、舊雨重逢：舊雨：老朋友的代稱。指老朋友又相遇了。

二、電閃雷鳴：閃電飛光，雷聲轟鳴。比喻快速有力。也比喻轟轟烈烈。

三、人浮於事：浮：超過。原指人的才德高過所得俸祿的等級。後指工作中人員過多或人多事少。

四、重蹈覆轍：蹈：踏；覆：翻；轍：車輪碾過的痕跡。重新走

上翻過車的老路。比喻不吸取教訓，再走失敗的老路。

五、信手拈來： 信手：隨手；拈：用手指捏取東西。隨手拿來。多指寫文章時能自由純熟的選用詞語或應用典故，用不著怎麼思考。

六、艱難玉成： 玉成：敬辭，意為成全，成功。形容經過艱辛的磨煉，終於獲得成功。

七、問心無愧： 問心：問問自己。捫心自問，毫無愧色。

八、處實效功： 處：辦理。效：效驗，效果。功：功績，成效。處理事情從實際出發，講究功效。

九、敢勇當先： 猶奮勇當先。比喻勇於承擔重任，領頭去幹。

橫排：

1、反躬自問： 躬：自身；問：檢查。回過頭來檢查自己的言行得失。

2、東閃西挪： 形容有所畏懼，躲躲閃閃。

3、心寬體胖： 原指人心胸開闊，外貌就安詳。後用來指心情愉快，無所牽掛，因而人也發胖。

4、音信杳無： 沒有一點消息。

5、鳴金收兵： 用敲鑼等發出信號撤兵回營。比喻戰鬥暫時結束。

6、愧不敢當： 感到慚愧，承當不起。

7、捲土重來： 捲土：人馬奔跑時塵土飛捲。比喻失敗之後，重

新恢復勢力。

8、**獨步當時：**形容非常突出，一個時期內沒有人能比得上。

9、**覆水難收：**覆：倒。倒在地上的水難以收回。比喻事情已成定局，無法挽回。

10、**逢人説項：**項：指唐朝詩人項斯。遇人便讚揚項斯。比喻到處爲某人某事吹噓，說好話。

11、**既成事實：**既成：已成。已經形成的事實。

12、**臨事而懼：**臨：遭遇，碰到；懼：戒懼。遇事謹慎戒懼。

13、**豐功偉績：**豐：大。偉大的功績。

基礎篇・LEVEL>>>06

豎排：

一、比喻力量所達到的地方，一切障礙全被掃除。

二、指親友或兄弟久別重逢，在一起親切交談。

三、穩定堅強，毫不動搖。

四、睡在牛衣裡，相對哭泣。形容夫妻共同過著窮困的生活。

五、指處理事情公正符合情理。

六、指文官儒將在廟堂中制定出決定勝改的策略。

七、形容水的飛濺猶如珠玉一般。

八、形容兒童思想單純、活潑可愛，沒有做作和虛偽。

九、原形容人既文雅又樸實，後形容人文雅有禮貌。

十、經過長時間停不下來。

橫排：

1、福壽與天一樣高。是祝頌之辭。

2、原指民性如星，星好風雨，比喻庶民喜好主人的恩澤。後為頌揚統治者普施仁政之詞。

3、真正的才能和學識。

4、比喻事物壞到極點，不可收拾。

5、聽到床下蟻動，誤以為牛相鬥。形容體衰耳聰，極度過敏。

6、隨隨便便，不放在心上。

7、在法庭上受審問。

8、殘破、缺少，很不完全。

9、一個人面對牆腳哭泣。形容沒有人理睬，非常孤立，只能絕望地哭泣。

10、比喻東西失而復得或人去而複回。

11、指能摧毀任何堅固的東西。形容力量強大。

12、指人的品質高潔。

13、指恃權專橫跋扈，任意顛倒是非。

14、形容文雅有禮貌的樣子。

基礎篇・LEVEL>>>06・解答

	²夜					¹福	壽	齊	⁸天			
²畢	雨	箕	風				³真	才	實	學		
	對				⁶河	決	魚	爛				
	床	下	⁴牛	鬥		勝		⁶漫	不	⁺經	心	
		衣				廟				久		
¹所		對	簿	⁵公	堂		⁸殘	缺	不	全		
⁹向	隅	而	泣		平		⁷飛			息		
披				¹⁰合	浦	珠	還					
¹¹靡	³堅	不	摧		理		濺		⁹文			
	定				¹²金	玉	其	質				
	不							彬				
¹³權	移	馬	鹿				¹⁴彬	彬	有	禮		

豎排：

一、所向披靡： 所向：指力所到達的地方；披靡：潰敗。比喻力量所達到的地方，一切障礙全被掃除。

二、夜雨對床： 指親友或兄弟久別重逢，在一起親切交談。

三、堅定不移： 移：改變，變動。穩定堅強，毫不動搖。

四、牛衣對泣： 睡在牛衣裡，相對哭泣。形容夫妻共同過著窮困的生活。

五、公平合理：指處理事情公正符合情理。

六、決勝廟堂：廟堂：指古代帝王祭祀、議事的場所。指文官儒將在廟堂中制定出決定勝改的策略。

七、飛珠濺玉：形容水的飛濺猶如珠玉一般。

八、天真爛漫：天真：指心地單純，沒有做作和虛偽；爛漫：坦率自然的樣子。形容兒童思想單純、活潑可愛，沒有做作和虛偽。

九、文質彬彬：文：文采；質：實質；彬彬：形容配合適當。原形容人既文雅又樸實，後形容人文雅有禮貌。

十、經久不息：經過長時間停不下來。

橫排：

1、福壽齊天：福壽與天一樣高。是祝頌之辭。

2、畢雨箕風：原指民性如星，星好風雨，比喻庶民喜好主人的恩澤。後為頌揚統治者普施仁政之詞。

3、真才實學：真正的才能和學識。

4、河決魚爛：比喻事物壞到極點，不可收拾。

5、床下牛鬥：聽到床下蟻動，誤以為牛相鬥。形容體衰耳聰，極度過敏。

6、漫不經心：漫：隨便。隨隨便便，不放在心上。

7、對簿公堂：簿：文狀、起訴書之類；對簿：受審問；公堂：舊指官吏審理案件的地方。在法庭上受審問。

8、**殘缺不全**：殘：殘破；缺：缺少；全：完整。殘破、缺少，很不完全。

9、**向隅而泣**：向：對著；隅：牆角；泣：小聲地哭。一個人面對牆腳哭泣。形容沒有人理睬，非常孤立，只能絕望地哭泣。

10、**合浦珠還**：合浦：漢代郡名，在今廣西合浦縣東北。比喻東西失而復得或人去而複回。

11、**靡堅不摧**：指能摧毀任何堅固的東西。形容力量強大。

12、**金玉其質**：質：本質，品質。指人的品質高潔。

13、**權移馬鹿**：指恃權專橫跋扈，任意顛倒是非。

14、**彬彬有禮**：彬彬：原意為文質兼備的樣子，後形容文雅。形容文雅有禮貌的樣子。

基礎篇・LEVEL>>>07

豎排：

一、比喻失勢者重新得勢或停息的事物又重新活動起來。

二、羽毛雖輕，積多了也能把船壓沉。比喻小小的壞事積累起來就會造成嚴重的後果。

三、比喻同胞的兄弟姐妹。

四、隨大流，大家怎樣，自己也怎樣。

五、樹葉從樹根生髮出來，凋落後最終還是回到樹根。比喻事物

總有一定的歸宿。多指作客他鄉的人最終要回到本鄉。

六、比喻國家敗亡,宮殿荒廢。

七、沒有蹤跡可以尋求。多指處事爲文不著痕跡。

八、用以悲歎國土破碎或淪亡。

九、孤立無援的軍隊單獨奮戰。比喻單獨辦事,沒有人支援。

十、提出新奇的主張,表示與眾不同。

橫排:

1、年歲是不等人的。表示應該及時奮起,有所作爲。

2、鳳和鸞比喻夫妻。單只的鳳,孤獨的鸞。比喻夫妻離散。

3、形容氣氛不活潑。也形容人精神消沉,不振作。

4、缺乏知識、不明事理而胡爲。

5、飄浮不定的蹤影,到處流浪的足跡。比喻四處漂泊,不安定
的人或生活。

6、比喻把真事看作夢幻而一再失誤。

7、形容枝葉繁茂四布,高下疏密有致。

8、泛指官府大臣在台閣中嚴肅的風氣。比喻官風清廉。

9、指失敗或不得志而歸。

10、比喻基礎牢固,就會興旺發展。

11、鹽和梅調和,舟和楫配合。比喻輔佐的賢臣。

12、時代不同,風俗也不同。

基礎篇・LEVEL>>>07・解答

歲₁	不	我	與⁴			鳳₂	只	鸞	孤⁹	
			世						軍	
死₃一	氣	沉	沉			無⁷	知	妄	作	
灰			浮₅	蹤	浪	跡			戰	
復		同³				可				
燃		氣		覆₆	鹿⁶	尋	蕉			
		連			走					
		枝₇	葉⁵	扶	蘇					
	積²		落		台₈	閣	生	風⁸	標¹⁰	
	鎩₉	羽	而	歸				景	新	
	沉		根₁₀	深	葉	茂		不	立	
	鹽₁₁	梅	舟	楫			時₁₂	殊	風	異

豎排：

一、死灰復燃：比喻失勢者重新得勢或停息的事物又重新活動起來。

二、積羽沉舟：羽毛雖輕，積多了也能把船壓沉。比喻小小的壞事積累起來就會造成嚴重的後果。

三、同氣連枝：比喻同胞的兄弟姐妹。

四、與世沉浮：與：和，同；世：指世人；沉浮：隨波逐流。隨

大流，大家怎樣，自己也怎樣。

五、葉落歸根：樹葉從樹根生髮出來，凋落後最終還是回到樹根。比喻事物總有一定的歸宿。多指作客他鄉的人最終要回到本鄉。

六、鹿走蘇台：比喻國家敗亡，宮殿荒廢。

七、無跡可尋：沒有蹤跡可以尋求。多指處事爲文不著痕跡。

八、風景不殊：殊：不同。用以悲歎國土破碎或淪亡。

九、孤軍作戰：孤立無援的軍隊單獨奮戰。比喻單獨辦事，沒有人支援。

十、標新立異：標：提出，寫明；異：不同的，特別的。提出新奇的主張，表示與眾不同。

橫排：

1、歲不我與：年歲是不等人的。表示應該及時奮起，有所作爲。

2、鳳只鸞孤：只：單獨。鸞：傳說是鳳凰一類的鳥。鳳和鸞比喻夫妻。單只的鳳，孤獨的鸞。比喻夫妻離散。

3、死氣沉沉：形容氣氛不活潑。也形容人精神消沉，不振作。

4、無知妄作：缺乏知識、不明事理而胡爲。

5、浮蹤浪跡：浮：飄浮；浪：流浪。飄浮不定的蹤影，到處流浪的足跡。比喻四處漂泊，不安定的人或生活。

6、覆鹿尋蕉：覆：遮蓋；蕉：同「樵」，柴。比喻把真事看作

夢幻而一再失誤。

7、**枝葉扶蘇**：形容枝葉繁茂四布，高下疏密有致。

8、**台閣生風**：台閣：東漢尚書的辦公室。泛指官府大臣在台閣中嚴肅的風氣。比喻官風清廉。

9、**鎩羽而歸**：鎩羽：羽毛摧落，比喻失敗或不得志。指失敗或不得志而歸。

10、**根深葉茂**：茂：繁茂。根紮得深，葉子就茂盛。比喻基礎牢固，就會興旺發展。

11、**鹽梅舟楫**：鹽和梅調和，舟和楫配合。比喻輔佐的賢臣。

12、**時殊風異**：時：時代。風：風俗。殊、異：不同。時代不同，風俗也不同。

基礎篇・LEVEL>>>08

豎排：

一、比喻非常微小的利潤。

二、費盡心思辛辛苦苦地經營籌畫。後指在困難的境況中艱苦地從事某種事業。

三、比喻男女婚事初時美滿，最終離異。

四、不隨便說笑。形容態度莊重嚴肅。

五、比喻做事自己沒有主見，缺乏計畫，一會兒聽這個，一會兒

聽那個，終於一事無成。

六、指用事物行為來寄託、表達自己的心意。

七、耳邊無事聒噪。指無事打擾。

八、形容遍行天下，有受阻礙。亦形容東征西戰，到處稱強，沒有敵手。

九、扳指頭計算，首先彎下大拇指，表示第一。指居第一位。引申為最好的。

十、親自做到節約勤儉。

十一、形容走得非常快，好像腳尖都未著地。

橫排：

1、形容欠債很多。

2、主動承擔錯誤的責任並作自我批評。同「引咎自責」。

3、殘酷狠毒到極點，如野獸一樣。

4、比喻在解決問題過程中意外地發生了一些麻煩事。

5、猶言言聽計從。形容對某人十分信任。

6、比喻為了追逐名利，不擇手段，像蒼蠅一樣飛來飛去，像狗一樣的不識羞恥。

7、猶俯首貼耳，形容馴服聽命。

8、形容態度嚴肅，難見笑容。

9、指說話時做出各種動作。形容說話時放肆或得意忘形。

10、比喻例行公事，官樣文章。

11、志向高遠，又能砥礪操行。

12、指吃不飽肚子。形容生活貧困。

13、彈丸那麼大的地方。形容地方非常狹小。

基礎篇・LEVEL>>>08・解答

	債¹	台	高	築⁵			引²	咎	責	躬⁺	
				室						行	
	慘²³	無	人	道		橫⁴	生	枝	節		
	淡		謀⁵	聽	計	行			儉		
	經		不⁴			天					
蠅¹⁶	營	狗	苟		垂⁷	耳	下	首⁹			
頭			言			根		屈			
小			笑⁸	比⁶	河	清		一			
利		蘭³	物		淨		指⁹	手	畫	腳⁺	
	等¹⁰	因	奉	此					不		
		絮	志¹¹	美	行	厲			點		
食¹²	不	果	腹			彈¹³	丸	之	地		

豎排：

一、蠅頭小利：比喻非常微小的利潤。

二、慘澹經營：慘澹：苦費心思；經營：籌畫。費盡心思辛辛苦苦地經營籌畫。後指在困難的境況中艱苦地從事某種事業。

三、蘭因絮果：蘭因：比喻美好的結合；絮果：比喻離散的結局。比喻男女婚事初時美滿，最終離異。

四、不苟言笑：苟：苟且，隨便。不隨便說笑。形容態度莊重嚴

肅。

五、築室道謀：築：建造；室：房屋；道謀：與過路的人商量。
比喻做事自己沒有主見，缺乏計畫，一會兒聽這個，一會兒聽那
個，終於一事無成。

六、比物此志：比物：比類，比喻；志：心意。指用事物行為來
寄託、表達自己的心意。

七、耳根清淨：耳邊無事聒噪。指無事打擾。

八、橫行天下：橫行：縱橫馳騁，毫無阻擋。形容遍行天下，有
受阻礙。亦形容東征西戰，到處稱強，沒有敵手。

九、首屈一指：首：首先。扳指頭計算，首先彎下大拇指，表示
第一。指居第一位。引申為最好的。

十、躬行節儉：躬行：親自踐行。親自做到節約勤儉。

十一、腳不點地：點：腳尖著地。形容走得非常快，好像腳尖都
未著地。

橫排：

1、債臺高築：形容欠債很多。

2、引咎責躬：主動承擔錯誤的責任並作自我批評。同「引咎自
責」。

3、慘無人道：慘：狠毒，殘暴。殘酷狠毒到極點，如野獸一
樣。

4、橫生枝節：枝節：比喻細小或旁出的事情。比喻在解決問題

過程中意外地發生了一些麻煩事。

5、**謀聽計行**：猶言言聽計從。形容對某人十分信任。

6、**蠅營狗苟**：比喻為了追逐名利，不擇手段，像蒼蠅一樣飛來飛去，像狗一樣的不識羞恥。

7、**垂耳下首**：猶俯首貼耳，形容馴服聽命。

8、**笑比河清**：形容態度嚴肅，難見笑容。

9、**指手畫腳**：指說話時做出各種動作。形容說話時放肆或得意忘形。

10、**等因奉此**：等因：舊公文用以結束表示理由說明原因的上文；奉此：用以引起重心所在的下文。比喻例行公事，官樣文章。

11、**志美行厲**：志向高遠，又能砥礪操行。

12、**食不果腹**：果：充實，飽。指吃不飽肚子。形容生活貧困。

13、**彈丸之地**：彈丸：彈弓所用的鐵丸或泥丸。彈丸那麼大的地方。形容地方非常狹小。

基礎篇・LEVEL>>>09

豎排：

一、說話的態度謙虛溫順。

二、捆起手來讓人捉住。指毫不抵抗，乖乖地讓人捉住。

三、奮勇向前，不考慮個人安危。

四、用兵無一成不變的形勢。用以說明辦事要因時、因地制宜，具體問題要用具體辦法去解決。

五、因為自己不如別人而感到慚愧。

六、力氣大得可以拔起山來，形容勇力過人。

七、好像面對著強大的敵人。形容把本來不是很緊迫的形勢看得
十分嚴重。

八、指沒有妻子。

九、大海變成桑田，桑田變成大海。比喻世事變化很大。

十、指不是公開的給予和接受。

十一、比喻暗中行賄。

十二、比喻不解決問題，只招致危險。

十三、比喻滿腹經綸，富有才學。

橫排：

1、大海裡的一粒穀子。比喻非常渺小。

2、福氣像東海那樣大。舊時祝頌語。

3、形容品質惡劣，不顧羞恥。

4、夕陽的余暉照在桑榆樹梢上。指傍晚。比喻晚年的時光。

5、雙方力量相等，不分高低。

6、比喻天然美質，未加修飾。多用來形容人的品質淳樸善良。
同「渾金璞玉」。

7、不能主動地從痛苦、錯誤或罪惡中解脫出來。

8、南朝梁時陶弘景，隱居茅山，屢聘不出，梁武帝常向他請教
國家大事，故有此稱號。比喻隱居的高賢。

9、指保持自身純潔。

10、傳授學業，解除疑難。

11、指形勢發展很快，迫使人不得不更加努力。

12、比喻器量宏大，胸襟開闊。

基礎篇・LEVEL>>>09・解答

豎排：

一、言氣卑弱：說話的態度謙虛溫順。

二、束手就擒：束手：自縛其手，比喻不想方設法；就：受；

擒：活捉。捆起手來讓人捉住。指毫不抵抗，乖乖地讓人捉住。

三、奮不顧身：奮勇向前，不考慮個人安危。

四、兵無常勢：常：不變；勢：形勢。用兵無一成不變的形勢。

用以說明辦事要因時、因地制宜，具體問題要用具體辦法去解

決。

五、自慚形穢：形穢：形態醜陋，引申為缺點。因為自己不如別人而感到慚愧。

六、力可拔山：力氣大得可以拔起山來，形容勇力過人。

七、如臨大敵：臨：面臨。好像面對著強大的敵人。形容把本來不是很緊迫的形勢看得十分嚴重。

八、中饋乏人：中饋：古時指婦女在家中主持飲食等事，引申指妻室；乏：缺少。指沒有妻子。

九、滄海桑田：桑田：農田。大海變成桑田，桑田變成大海。比喻世事變化很大。

十、私相授受：授：給予；受：接受。指不是公開的給予和接受。

十一、暮夜懷金：比喻暗中行賄。

十二、解衣包火：比喻不解決問題，只招致危險。

十三、抱玉握珠：比喻滿腹經綸，富有才學。

橫排：

1、滄海一粟：粟：穀子，即小米。大海裡的一粒穀子。比喻非常渺小。

2、福如東海：福氣像東海那樣大。舊時祝頌語。

3、卑鄙無恥：形容品質惡劣，不顧羞恥。

4、桑榆暮景：夕陽的余暉照在桑榆樹梢上。指傍晚。比喻晚年

的時光。

5、**勢均力敵：**均：平；敵：相當。雙方力量相等，不分高低。

6、**渾金白玉：**比喻天然美質，未加修飾。多用來形容人的品質淳樸善良。同「渾金璞玉」。

7、**不能自拔：**拔：擺脫。不能主動地從痛苦、錯誤或罪惡中解脫出來。

8、**山中宰相：**南朝梁時陶弘景，隱居茅山，屢聘不出，梁武帝常向他請教國家大事，人們稱他爲「山中宰相」。比喻隱居的高賢。

9、**束身自好：**束身：約束自己，不使放縱；自好：要求自己好。指保持自身純潔。

10、**授業解惑：**授：教，傳授。惑：疑難。傳授學業，解除疑難。

11、**形勢逼人：**指形勢發展很快，迫使人不得不更加努力。

12、**山包海容：**比喻器量宏大，胸襟開闊。

基礎篇・LEVEL>>>10

本　　　　　　　九１方　　譚
　　四２　　七歡　下
面３　人　　　　４非　十一歹
　　　　一　　家　姦
　　坐５　六垂　　　　十三
　三急　　　　　６科　律
　　狼　虎　　　十　　文
　　星７　八出　言　　文
二石９　五光　　　女十二舌
　　意　語　綻
風　溢言11　　　十二八孤
　　　　　　12　　出

豎排：

一、原爲佛家語，指人的本性。後多比喻事物原來的模樣。

二、比喻爲時短暫。

三、像流星的光從空中急閃而過。形容非常急促緊迫。

四、猶大庭廣衆。人多而公開的場合。

五、猶光彩奪目。形容鮮豔耀眼。

六、往虎口送食。比喻置身險地。

七、歡樂地聚集在一起。

八、出乎人們意料之外。

九、原指將君位傳給兒子，把國家當做一家所私有，後泛指處處可以成家，不固定居住在一個地方。

十、甜美動聽的話。

十一、為非作歹，觸犯法令。

十二、比喻說話做事漏洞非常多。

十三、指故意玩弄文字，曲解法律條文。

橫排：

1、比喻虛誕、離奇的議論。

2、舊指侍奉父母。

3、臉色沒有一點血色。形容恐懼到極點或非常虛弱。

4、做種種壞事。

5、不坐在堂邊外面，怕掉到臺階下。比喻不在有危險的地方停留。

6、原形容法令條文的盡善盡美。現比喻必須遵守、不能變更的信條。

7、像狼和虎一樣兇狠。比喻非常兇暴殘忍。

8、嘴裡說出狂妄自大的話。指說話狂妄、放肆。也指胡說八道。

9、表示光陰之迅速，一眨眼就要過去。

10、美女破舌：謂用美女迷惑君王，擾亂國政，使諫臣的進諫不為君王所聽信。舌，指諫臣。

11、超出言語以外，指某種思想感情雖未說明卻能使人體會出來。

12、形容人數眾多，處境貧寒的讀書人。也比喻貧寒之士失去依靠。

基礎篇・LEVEL>>>10・解答

	一本						九天	方	夜	譚	
	來		四眾		二承	七歡	膝	下			
	三面	無	人	色		聚		四為	非	十作	歹
	目		廣		一		家		奸		
			坐	不	六垂	堂		犯		十三析	
		三急		餌			六金	科	玉	律	
		如	狼	似	虎		十甘			舞	
		星		口	八出	狂	言			文	
	二石	火	五光	陰		人		十美	女	十二破	舌
	火		彩		意		語		綻		
	風		溢	於	言	表		八	百	孤	寒
	燭		目						出		

豎排：

一、本來面目：原爲佛家語，指人的本性。後多比喻事物原來的模樣。

二、石火風燭：比喻爲時短暫。

三、急如星火：星火：流星。像流星的光從空中急閃而過。形容非常急促緊迫。

四、眾人廣坐：猶大庭廣眾。人多而公開的場合。

五、光彩溢目：猶光彩奪目。形容鮮豔耀眼。

六、垂餌虎口：往虎口送食。比喻置身險地。

七、歡聚一堂：歡樂地聚集在一起。

八、出人意表：表：外。出乎人們意料之外。

九、天下為家：原指將君位傳給兒子，把國家當做一家所私有，後泛指處處可以成家，不固定居住在一個地方。

十、甘言美語：甜美動聽的話。

十一、作奸犯科：奸：壞事；科：法律條文。為非作歹，觸犯法令。

十二、破綻百出：比喻說話做事漏洞非常多。

十三、析律舞文：指故意玩弄文字，曲解法律條文。

橫排：

1、天方夜譚：比喻虛誕、離奇的議論。

2、承歡膝下：承歡：舊指侍奉父母；膝下：子女幼時依於父母膝下，故表示幼年。舊指侍奉父母。

3、面無人色：臉色沒有一點血色。形容恐懼到極點或非常虛弱。

4、為非作歹：做種種壞事。

5、坐不垂堂：垂堂：近屋簷處。不坐在堂邊外面，怕掉到臺階下。比喻不在有危險的地方停留。

6、金科玉律：科：舊指法律條文；律：規章，法則。原形容法

令條文的盡善盡美。現比喻必須遵守、不能變更的信條。

7、如狼似虎：像狼和虎一樣兇狠。比喻非常兇暴殘忍。

8、口出狂言：嘴裡說出狂妄自大的話。指說話狂妄、放肆。也指胡說八道。

9、石火光陰：表示光陰之迅速，一眨眼就要過去。

10、美女破舌：謂用美女迷惑君王，擾亂國政，使諫臣的進諫不為君王所聽信。舌，指諫臣。

11、溢於言表：超出言語以外，指某種思想感情雖未說明卻能使人體會出來。

12、八百孤寒：八百：形容很多；孤寒：指貧寒的讀書人。形容人數眾多，處境貧寒的讀書人。也比喻貧寒之士失去依靠。

基礎篇・LEVEL>>>11

豎排：

一、約束自己，小心做事。

二、指土地相似，力量相當。

三、好好地報答別人的重大恩惠。

四、趁著勝利的形勢繼續追擊敵人，擴大戰果。

五、指人思想作風相同，彼此很合得來。

六、找不到門徑；無法辦到。

七、才幹有限而抱負很大。

八、泛指粗陋的食器。形容生活儉樸。

九、抒發感情，描寫事物。

十、指井中之蛙。

十一、婦女、小孩全都知道。指眾所周知。

橫排：

1、比喻環境嘈雜、秩序混亂或社會黑暗。

2、比喻傳來傳去而失真。

3、舊時比喻社會的黑暗殘酷。

4、聲音低沉的沙鍋發出雷鳴般的響聲。比喻無德無才的人佔據高位，威風一時。

5、想用東西打老鼠，又怕打壞了近旁的器物。比喻做事有顧忌，不敢放手打。

6、制服敵人，取得勝利。

7、指有大才幹的人。

8、在敵人沒有預料到的情況下進行攻擊。

9、多做善事，以得到眾人的讚賞。

10、指用多餘的部分彌補不足的部分。

11、指做學問人廣博出發，繼而務精深，最終達到簡約。

12、用敵對的態度回擊對方。

13、窮究事物原理，從而獲得知識。

基礎篇・LEVEL>>>11・解答

豎排：

一、克己慎行：克己：克制自己；慎：謹慎。約束自己，小心做事。

二、地醜力敵：指土地相似，力量相當。

三、恩有重報：好好地報答別人的重大恩惠。

四、乘勝追擊：乘：趁著。趁著勝利的形勢繼續追擊敵人，擴大戰果。

五、氣味相投：氣味：比喻性格和志趣；投：投合。指人思想作風相同，彼此很合得來。

六、其道無由：找不到門徑；無法辦到。同「其道亡繇」。

七、才疏意廣：疏：粗疏；廣：廣大。才幹有限而抱負很大。

八、瓦器蚌盤：泛指粗陋的食器。形容生活儉樸。

九、緣情體物：緣：因；體：描寫。抒發感情，描寫事物。

十、井底鳴蛙：指井中之蛙。

十一、婦孺皆知：孺：小孩。婦女、小孩全都知道。指眾所周知。

橫排：

1、烏煙瘴氣：烏煙：黑煙；瘴氣：熱帶山林中的一種濕熱空氣，舊時認為是瘴癘的病原。比喻環境嘈雜、秩序混亂或社會黑暗。

2、丁公鑿井：比喻傳來傳去而失真。

3、地獄變相：舊時比喻社會的黑暗殘酷。

4、瓦釜雷鳴：瓦釜：沙鍋，比喻庸才。聲音低沉的沙鍋發出雷鳴般的響聲。比喻無德無才的人佔據高位，威風一時。

5、投鼠忌器：投：用東西去擲；忌：怕，有所顧慮。想用東西打老鼠，又怕打壞了近旁的器物。比喻做事有顧忌，不敢放手打。

6、克敵制勝：克：戰勝；制勝：取得勝利。制服敵人，取得勝

利。

7、**大才盤盤**：盤盤：形容大的樣子。指有大才幹的人。

8、**擊其不意**：在敵人沒有預料到的情況下進行攻擊。

9、**廣結良緣**：多做善事，以得到眾人的讚賞。

10、**移有足無**：指用多餘的部分彌補不足的部分。

11、**由博返約**：指做學問人廣博出發，繼而務精深，最終達到簡約。

12、**打擊報復**：打擊：攻擊。用敵對的態度回擊對方。

13、**格物致知**：格：推究；致：求得。窮究事物原理，從而獲得知識。

基礎篇．LEVEL>>>12

	聞(1)	死(五)			然(2)		朗(十)
	是(三3)	非			地(八4)		疏
	有		世(5)	才			
			四				
瞪	無(一6)		子	翻(七7)	出		
				談			
			心(8)	口(六)			
呆	見(三)		言	意(9)	心(九)		柔(十一)
	彼(10)	我				心	柔
		於	禍(11)	蕭			
	強(12)	意				氣(13)	剛

豎排：

一、形容因吃驚或害怕而發愣的樣子。

二、只當沒有這回事。形容不在乎，不在意。

三、被別人拋棄。

四、指美女之病態，愈增其妍。

五、在意外的災禍中死亡。

六、指說話直率的人會惹禍。

七、信口開河地高談闊論，卻不付諸行動，只是爲了口頭痛快。

八、形容有才能的人不斷湧現。

九、形容因失敗或不順利而失去信心，意志消沉。

十、明亮的雙目和疏朗的眉毛。形容眉目清秀。

十一、用柔軟的去克制剛強的。

橫排：

1、早晨聞道，晚上死去。形容對真理或某種信仰追求的迫切。

2、從黑暗狹窄變得寬敞明亮。比喻突然領悟了一個道理。

3、好像是對的，實際上不對。

4、人事不熟，地方陌生。指初到一地，對當地的人事和地理都不熟悉。

5、原指順應天命而降世的人才。後多指名望才能爲世人所重的傑出人才。

6、眼裡沒有旁人。形容自高自大，目中無人。

7、形容詩文、字畫等一反前人窠臼，以獨特的想像取勝。

8、性情直爽，有話就說。

9、灰心失望，意志消沉。

10、別人摒棄的我拿來。指不與世人共逐名利而甘於淡泊。

11、指禍亂發生在家裡。比喻內部發生禍亂。

12、勉強使人滿意。

13、形容年輕人精力正旺盛。

基礎篇・LEVEL>>>12・解答

朝	聞	夕	死			豁	然	開	朗	
			於						目	
似	是	而	非			人	地	生	疏	
有			命	世	之	才			眉	
如		西				輩				
目	無	餘	子		翻	空	出	奇		
瞪			捧			談				
口			心	直	口	快				
呆		見	言		意	懶	心	灰	以	
	彼	棄	我	取			心		柔	
		於		禍	起	蕭	牆	喪	克	
差	強	人	意				血	氣	方	剛

豎排：

一、目瞪口呆： 形容因吃驚或害怕而發愣的樣子。

二、似有如無： 只當沒有這回事。形容不在乎，不在意。

三、見棄於人： 見：被；棄：遺棄，拋棄。被別人拋棄。

四、西子捧心： 指美女之病態，愈增其妍。

五、死於非命： 非命：橫死。在意外的災禍中死亡。

六、直言取禍： 直：坦率、直爽；取：取得，引申為招致。指說

話直率的人會惹禍。

七、空談快意：快意：使內心感到痛快。信口開河地高談闊論，卻不付諸行動，只是爲了口頭痛快。

八、人才輩出：輩出：一批一批地出現。形容有才能的人不斷湧現。

九、灰心喪氣：灰心：心如熄滅了的死灰；喪：失去。形容因失敗或不順利而失去信心，意志消沉。

十、朗目疏眉：朗：明亮；疏：疏朗。明亮的雙目和疏朗的眉毛。形容眉目清秀。

十一、以柔克剛：用柔軟的去克制剛強的。

橫排：

1、朝聞夕死：早晨聞道，晚上死去。形容對真理或某種信仰追求的迫切。

2、豁然開朗：豁然：形容開闊；開朗：開闊明亮。從黑暗狹窄變得寬敞明亮。比喻突然領悟了一個道理。

3、似是而非：似：像；是：對；非：不對。好像是對的，實際上不對。

4、人地生疏：人事不熟，地方陌生。指初到一地，對當地的人事和地理都不熟悉。

5、命世之才：原指順應天命而降世的人才。後多指名望才能爲世人所重的傑出人才。亦作「命世之英」、「命世之雄」。

6、**目無餘子**：餘子：其他的人。眼裡沒有旁人。形容自高自大，目中無人。

7、**翻空出奇**：形容詩文、字畫等一反前人窠臼，以獨特的想像取勝。

8、**心直口快**：性情直爽，有話就說。

9、**意懶心灰**：心、意：心思，意志；灰、懶：消沉，消極。灰心失望，意志消沉。

10、**彼棄我取**：別人摒棄的我拿來。指不與世人共逐名利而甘於淡泊。

11、**禍起蕭牆**：蕭牆：古代宮室內當門的小牆。指禍亂發生在家裡。比喻內部發生禍亂。

12、**差強人意**：差：尚，略；強：振奮。勉強使人滿意。

13、**血氣方剛**：血氣：精力；方：正；剛：強勁。形容年輕人精力正旺盛。

基礎篇・LEVEL>>>13

豎排：

一、指勉強養活家人，使不餓肚。

二、指內心存在著惡意或陰謀。

三、比喻思念父母的話。

四、心裡想的和嘴上說的不一樣。形容人的虛偽、詭詐。

五、指吃現成飯。形容不勞而獲，坐享其成。

六、比喻險固的城池。

七、才能和品德都具備。

八、棄絕聰明才智，返歸天真純樸。這是古代老、莊的無爲而治的思想。

九、傳出的名聲不是虛假的。指實在很好，不是空有虛名。

十、形容見聞不廣，所知不多。

十一、衣服都禁受不起，比喻體力衰弱。

十二、讚美、頌揚功德。

橫排：

1、舊指有錢財不能洩露給別人看。現指隨身攜帶的錢財不在人前顯露。

2、指科舉得中。

3、指將帥親臨作戰前線。

4、沒有空跑這一趟。表示某種行動還是有所收穫的。

5、指成幫結夥到人家裡搶奪財物。

6、比喻善意而又耐心地勸導。

7、形容天下太平，無爲而治。

8、形容人的才智淺薄。自謙的說法。

9、比喻微小的恩德。

10、聽過就能背出來。形容記憶力強。

11、好藥往往味苦難吃。比喻衷心的勸告，尖銳的批評，聽起來覺得不舒服，但對改正缺點錯誤很有好處。

基礎篇・LEVEL>>>13・解答

財	不	露	白			金	榜	題	名		
	雲				城			不			
	養		親	當	矢	石		不	虛	此	行
打	家	劫	舍			室			傳		不
	糊						絕			勝	
苦	口	婆	心				聖	主	垂	衣	
			口				棄				
		不			才	薄	智	淺			
居		一	飯	之	德		見			諷	
心		來		兼		寡		德			
不		張		備	耳	聞	則	誦			
良	藥	苦	口			功					

豎排：

一、養家糊口：指勉強養活家人，使不餓肚。

二、居心不良：居心：存心；良：善。存心不善。指內心存在著惡意或陰謀。

三、白雲親舍：親：指父母；舍：居住。比喻思念父母的話。

四、心口不一：心裡想的和嘴上說的不一樣。形容人的虛偽、詭詐。

五、飯來張口：指吃現成飯。形容不勞而獲，坐享其成。

六、金城石室：比喻險固的城池。

七、才德兼備：才：才能。德：品德。備：具備。才能和品德都具備。

八、絕聖棄智：聖、智：智慧，聰明。棄絕聰明才智，返歸天真純樸。這是古代老、莊的無為而治的思想。

九、名不虛傳：虛：假。傳出的名聲不是虛假的。指實在很好，不是空有虛名。

十、淺見寡聞：淺見：膚淺的見解；寡聞：聽到的很少。形容見聞不廣，所知不多。

十一、行不勝衣：衣服都禁受不起，比喻體力衰弱。

十二、諷德誦功：讚美、頌揚功德。

橫排：

1、財不露白：露：顯露；白：銀子的代稱。舊指有錢財不能洩露給別人看。現指隨身攜帶的錢財不在人前顯露。

2、金榜題名：金榜：科舉時代稱殿試揭曉的榜；題名：寫上名字。指科舉得中。

3、親當矢石：指將帥親臨作戰前線。

4、不虛此行：虛：空、白。沒有空跑這一趟。表示某種行動還是有所收穫的。

5、打家劫舍：劫：強搶；舍：住房。指成幫結夥到人家裡搶奪

財物。

6、**苦口婆心：**苦口：反復規勸；婆心：仁慈的心腸。比喻善意而又耐心地勸導。

7、**聖主垂衣：**形容天下太平，無為而治。

8、**才薄智淺：**形容人的才智淺薄。自謙的說法。

9、**一飯之德：**比喻微小的恩德。

10、**耳聞則誦：**聽過就能背出來。形容記憶力強。

11、**良藥苦口：**好藥往往味苦難吃。比喻衷心的勸告，尖銳的批評，聽起來覺得不舒服，但對改正缺點錯誤很有好處。

基礎篇・LEVEL>>>14

豎排：

一、比喻被迫起來反抗。現也比喻被迫採取某種行動。

二、新仇加舊恨。形容仇恨深。

三、形容戰爭期間社會混亂不安的景象。

四、水太清，魚就存不住身，對人要求太苛刻，就沒有人能當他的夥伴。比喻過分計較人的小缺點，就不能團結人。

五、比喻文章秀逸遒勁。

六、指大臣等待被殺。

七、機智權變，神奇莫測。

八、指在使用人力物力時計算得很精細。

九、比喻好的事物到處湧現或普遍發展。

十、容貌姿態美麗嬌豔到極點。

十一、指見到不平的事。

十二、形容婦女妝飾打扮得十分豔麗。

橫排：

1、把山上的草木都當做敵兵。形容人在驚慌時疑神疑鬼。

2、早晨剛寫成，晚上就到處流傳。形容文章流傳迅速。

3、指東歸；返回。

4、指儘量給下面創造發表意見的條件。

5、封建統治者指人民的反抗、起義。

6、翻山越嶺，趟水過河。形容走遠路的艱苦。

7、遇見不公平的事，挺身而出，幫助受欺負的一方。

8、比喻用盡心思。

9、像魚龍那樣變化多端。

10、指競相比美。

11、恨到骨頭裡去。形容痛恨到極點。

基礎篇‧LEVEL>>>14‧解答

草₁	木	皆	兵₃			朝₂	成	暮	遍₉		
			荒			衣			地		
	逼ᵉ		馬₃	首	欲	東		廣₄	開	言	路⁺
犯₅	上	作	亂			市			花		見
	梁							精ᵃ			不
跋₆	山	涉	水ᵉ					打	抱	不	平
			清					細			
			無			機ᵉ	關	算	盡⁺		
新ᵉ			魚₉	龍⁵	百	變		態			濃⁺
仇				章		如		極			妝
舊				秀		神	爭₁₀	研	鬥		豔
恨₁₁	之	入	骨								抹

豎排：

一、逼上梁山：比喻被迫起來反抗。現也比喻被迫採取某種行動。

二、新仇舊恨：新仇加舊恨。形容仇恨深。

三、兵荒馬亂：荒、亂：指社會秩序不安定。形容戰爭期間社會混亂不安的景象。

四、水清無魚：水太清，魚就存不住身，對人要求太苛刻，就沒

有人能當他的夥伴。比喻過分計較人的小缺點，就不能團結人。

五、龍章秀骨：比喻文章秀逸遒勁。

六、朝衣東市：指大臣等待被殺。

七、機變如神：機變：機智、權變。機智權變，神奇莫測。

八、精打細算：打：規劃。精密地計畫，詳細地計算。指在使用人力物力時計算得很精細。

九、遍地開花：比喻好的事物到處湧現或普遍發展。

十、盡態極妍：盡：極好；態：儀態；妍：美麗。容貌姿態美麗嬌豔到極點。

十一、路見不平：指見到不平的事。

十二、濃妝豔抹：形容婦女妝飾打扮得十分豔麗。

橫排：

1、草木皆兵：把山上的草木都當做敵兵。形容人在驚慌時疑神疑鬼。

2、朝成暮遍：早晨剛寫成，晚上就到處流傳。形容文章流傳迅速。

3、馬首欲東：指東歸；返回。

4、廣開言路：廣：擴大；言路：進言的道路。指儘量給下面創造發表意見的條件。

5、犯上作亂：封建統治者指人民的反抗、起義。

6、跋山涉水：跋山：翻過山嶺；涉水：用腳趟著水渡過大河。

翻山越嶺，趟水過河。形容走遠路的艱苦。

7、**打抱不平**：遇見不公平的事，挺身而出，幫助受欺負的一方。

8、**機關算盡**：機關：周密、巧妙的計謀。比喻用盡心思。

9、**魚龍百變**：像魚龍那樣變化多端。

10、**爭妍鬥豔**：指競相比美。

11、**恨之入骨**：恨到骨頭裡去。形容痛恨到極點。

基礎篇・LEVEL>>>15

（填字遊戲格）

竹一		暢四,1	欲	七		睡2	不十一
			猶	心九	不		
平3	無			亡4	危		
		耳六,5	目	席	暴十三		
	極三						
才6	佳	八		樂7	天		
臣8	如						
用9二	權五		生				
竽	兔10	狐	十四				
11	輕	熟	滅				
數	鼠12	寸					
危13	四	離					

豎排：

一、比喻平安家信。

二、不會吹竽的人混在吹竽的隊伍裡充數。比喻無本領的冒充有本領，次貨冒充好貨。

三、比喻用才不當。

四、毫無阻礙地通行或通過。

五、衡量哪個輕，哪個重。比喻比較利害得失的大小。

144

六、君主時代指大臣中地位最高的人。

七、說的話還在耳邊。比喻說的話還清楚地記得。

八、比喻行動敏捷。

九、指凝目注視，用心思索。

十、像狐狸和老鼠一樣潛伏、藏匿。形容膽怯躲藏的樣子。

十一、睡不安寧。形容心事、憂慮重重。

十二、高興到極點時，發生使人悲傷的事。

十三、原指殘害滅絕天生萬物。後指任意糟蹋東西，不知愛惜。

十四、比喻朋友關係不能繼續。

橫排：

1、暢快地把要說的話都說出來。

2、睡覺或躺下都不安寧。形容心緒煩亂，不能安定。

3、平平安安，沒出什麼事故。

4、使將要滅亡的保存下來，使極其危險的安定下來。形容在關鍵時刻起了決定作用。

5、重視傳來的話，輕視親眼看到的現實。比喻相信傳說，不重視事實。

6、泛指有才貌的男女。

7、彈奏著各種樂器，聲響大得直沖雲天。形容十分歡樂熱鬧。

8、心地潔淨如水。比喻為官清廉。

9、指過分地或非法地行使自己掌握的權力。

10、兔子死了，狐狸感到悲傷。比喻因同類的死亡而感到悲傷。

11、駕輕車，走熟路。比喻對某事有經驗，很熟悉，做起來容易。

12、形容目光短淺，沒有遠見。

13、到處隱藏著危險的禍根。

基礎篇・LEVEL>>>15・解答

一竹		四暢₁	所	欲	七言		睡₂	十臥	不	寧

（棋盤）

竹		暢	所	欲	言		睡	臥	不	寧
報		通		猶		九心		不		
平	安	無	事		在	四存	亡	安	危	
安		阻	六貴	耳	賤	目		席	十三暴	
	三楚		極		想				殄	
	才	子	佳	人	八動		鼓	十樂	喧	天
	晉		臣	心	如	水		極		物
二濫	用	職	五權		脫		生			
竽			衡		兔	死	十狐	悲	十四星	
充		駕	輕	就	熟		潛		滅	
數			重			鼠	目	寸	光	
			危	機	四	伏			離	

豎排：

一、竹報平安： 比喻平安家信。

二、濫竽充數： 濫：失實的，假的。不會吹竽的人混在吹竽的隊伍裡充數。比喻無本領的冒充有本領，次貨冒充好貨。

三、楚才晉用： 比喻用才不當。

四、暢通無阻： 毫無阻礙地通行或通過。

五、權衡輕重： 權衡：衡量。衡量哪個輕，哪個重。比喻比較利

害得失的大小。

六、貴極人臣：君主時代指大臣中地位最高的人。

七、言猶在耳：猶：還。說的話還在耳邊。比喻說的話還清楚地記得。

八、動如脫兔：比喻行動敏捷。

九、心存目想：指凝目注視，用心思索。

十、狐潛鼠伏：像狐狸和老鼠一樣潛伏、藏匿。形容膽怯躲藏的樣子。

十一、臥不安席：睡不安寧。形容心事、憂慮重重。

十二、樂極生悲：高興到極點時，發生使人悲傷的事。

十三、暴殄天物：暴：損害，糟蹋；殄：滅絕；天物：指自然生物。原指殘害滅絕天生萬物。後指任意糟蹋東西，不知愛惜。

十四、星滅光離：比喻朋友關係不能繼續。

橫排：

1、暢所欲言：暢：盡情，痛快。暢快地把要說的話都說出來。

2、睡臥不寧：睡：睡覺。臥：躺下，睡覺或躺下都不安寧。形容心緒煩亂，不能安定。

3、平安無事：平平安安，沒出什麼事故。

4、存亡安危：使將要滅亡的保存下來，使極其危險的安定下來。形容在關鍵時刻起了決定作用。

5、貴耳賤目：重視傳來的話，輕視親眼看到的現實。比喻相信

148

傳說，不重視事實。

6、**才子佳人：**泛指有才貌的男女。

7、**鼓樂喧天：**鼓：彈奏。喧天：聲音大而嘈雜。彈奏著各種樂器，聲響大得直沖雲天。形容十分歡樂熱鬧。

8、**臣心如水：**心地潔淨如水。比喻為官清廉。

9、**濫用職權：**指過分地或非法地行使自己掌握的權力。

10、**兔死狐悲：**兔子死了，狐狸感到悲傷。比喻因同類的死亡而感到悲傷。

11、**駕輕就熟：**駕：趕馬車。駕輕車，走熟路。比喻對某事有經驗，很熟悉，做起來容易。

12、**鼠目寸光：**形容目光短淺，沒有遠見。

13、**危機四伏：**到處隱藏著危險的禍根。

基礎篇‧LEVEL>>>16

豎排：

一、指處罰從寬，輕予放過。

二、原指學習上務求盡多地獲得知識。後泛指對其他事物貪多並務求取得。

三、打草驚了草裡的蛇。原比喻懲罰了甲而使乙有所警覺。後多比喻做法不謹慎，反使對方有所戒備。

四、周密的籌畫，深遠的打算。形容人辦事精明老練。

五、尾巴太大，掉轉不靈。舊時比喻部下的勢力很大，無法指揮調度。現比喻機構龐大，指揮不靈。

六、地位高的人降低身份，遷就地位低的人。

七、舊指思想、學術、道德等以一個最有權威的人做唯一的標準。

八、指各種各樣的說法。後用來形容話說的很多。

九、抬高自己，蔑視他人。形容自尊自大。

十、指長距離不停頓的快速行進。形容進軍迅猛，不可阻擋。

十一、正合自己的心意。

十二、拯救國家的危亡，謀求國家的生存。

十三、沒有空好好吃飯。形容整日忙碌，連吃飯也沒空。

十四、鼓起勇氣，趕在最前面。

橫排：

1、和尚靜坐，使心定於一處，不起雜念，叫入定。形容人靜靜地端坐著。

2、原指名分正當，說話合理。後多指做某事名義正當，道理也說得通。

3、啓發人深入地思考。形容語言或文章有深刻的含意，耐人尋味。

4、視人民的疾苦是由自己所造成，因此解除他們的痛苦是自己不可推卸的責任。

5、原指降低尊貴的身份以就低下的禮儀。現用來形容委屈自己去屈就比自己低下的職位或人。

6、剛開始做，尚未完成。

7、解救自己都來不及。指無力再幫助他人。

8、形容文思敏捷，寫作迅速。

9、比喻只圖眼前利益而不考慮後果。

10、指某種好的精神或品德永遠存在。

11、事情同自己沒有關係。

12、形容說話做事爽快、乾脆。

13、用短柄刀直接刺入。原比喻認定目標，勇猛精進。後比喻說話直截了當，不繞圈子。

基礎篇‧LEVEL>>>16‧解答

從		老	僧	入	定			名	正	言	順
輕		謀			於		尊		中		
發	人	深	思		一		己	溺	己	饑	
落		算		屈	尊	就	卑		懷		食
	打			高			人				不
	草	創	未	就		說		自	救	不	暇
	驚		下	筆	千	言		亡			飽
貪	蛇	忘	尾			道		圖			
多		大			萬	古	長	存			奮
務		事	不	關	己		驅				勇
得		掉				直	截	了	當		當
			單	刀	直	入					先

豎排：

一、從輕發落： 發落：處分，處置。指處罰從寬，輕予放過。

二、貪多務得： 貪：求多；務：務必。原指學習上務求盡多地獲得知識。後泛指對其他事物貪多並務求取得。

三、打草驚蛇： 打草驚了草裡的蛇。原比喻懲罰了甲而使乙有所警覺。後多比喻做法不謹慎，反使對方有所戒備。

四、老謀深算： 周密的籌畫，深遠的打算。形容人辦事精明老

練。

五、尾大不掉：掉：搖動。尾巴太大，掉轉不靈。舊時比喻部下的勢力很大，無法指揮調度。現比喻機構龐大，指揮不靈。

六、屈高就下：地位高的人降低身份，遷就地位低的人。

七、定於一尊：尊：指具有最高權威的人。舊指思想、學術、道德等以一個最有權威的人做唯一的標準。

八、說千道萬：道：說。指各種各樣的說法。後用來形容話說的很多。亦作「說一千道一萬」。

九、尊己卑人：抬高自己，蔑視他人。形容自尊自大。

十、長驅直入：長驅：不停頓地策馬快跑；直入：一直往前。指長距離不停頓的快速行進。形容進軍迅猛，不可阻擋。

十一、正中己懷：正合自己的心意。同「正中下懷」。

十二、救亡圖存：救：拯救；亡：危亡；圖：謀求；存：生存。拯救國家的危亡，謀求國家的生存。

十三、食不暇飽：暇：空閒。沒有空好好吃飯。形容整日忙碌，連吃飯也沒空。

十四、奮勇當先：鼓起勇氣，趕在最前面。

橫排：

1、老僧入定：和尚靜坐，使心定於一處，不起雜念，叫入定。形容人靜靜地端坐著。

2、名正言順：名：名分，名義；順：合理、順當。原指名分正

當，說話合理。後多指做某事名義正當，道理也說得通。

3、**發人深思**：深：無限，沒有窮盡。啓發人深入地思考。形容語言或文章有深刻的含意，耐人尋味。

4、**己溺己饑**：視人民的疾苦是由自己所造成，因此解除他們的痛苦是自己不可推卸的責任。

5、**屈尊就卑**：原指降低尊貴的身份以就低下的禮儀。現用來形容委屈自己去屈就比自己低下的職位或人。

6、**草創未就**：草創：開始創辦或創立；就：完成。剛開始做，尚未完成。

7、**自救不暇**：解救自己都來不及。指無力再幫助他人。

8、**下筆千言**：千言：長篇大論。形容文思敏捷，寫作迅速。

9、**貪蛇忘尾**：比喻只圖眼前利益而不考慮後果。

10、**萬古長存**：萬古：千秋萬代。指某種好的精神或品德永遠存在。

11、**事不關己**：事情同自己沒有關係。

12、**直截了當**：形容說話做事爽快、乾脆。

13、**單刀直入**：用短柄刀直接刺入。原比喻認定目標，勇猛精進。後比喻說話直截了當，不繞圈子。

基礎篇・LEVEL>>>17

	二					蘭		八菊				
2	法		誅		1				馬		途	
					六析		荷	3				
	文	四山		4				6	木	九春		
5					而					場		
一		米	五成				中	8		梗		
物	類	7					戲					
9				立	七處							
人	三桃	10					十權					
11 黃			不	12	之							
					征							
瘦	柴	13			後	14	餘					

豎排：

一、看見死去或離別的人留下的東西就想起了這個人。

二、指玩弄文字，曲解法律條文，以達到徇私舞弊的目的。

三、臉色發黃，身體瘦削。形容人營養不良或有病的樣子。

四、指從高處下望山川起伏，如米之聚集。

五、指男的結了婚，有職業，能獨立生活。

六、指被圍日久，糧盡柴絕的困境。亦以形容戰亂或災荒時期百

姓的悲慘生活。

七、處在變化不定的環境，也不會驚慌害怕。

八、菊花凋零，荷花枯萎。比喻女子容顏衰老。

九、原指舊時走江湖的藝人遇到適合的場合就表演。後指遇到機會，偶爾湊湊熱鬧。

十、徵收酒茶稅。亦泛指苛捐雜稅。

橫排：

1、春天的蘭花，秋天的菊花。比喻各有值得稱道的地方。

2、犯法被殺。

3、老馬認識路。比喻有經驗的人對事情比較熟悉。

4、父劈柴，子擔柴。比喻子孫繼承父輩的未竟之業。

5、指文章為人所宗仰。

6、比喻垂危的病人或事物重新獲得生機。

7、比喻事已做出，無可挽回。

8、在事情進行中，設置障礙，故意為難。

9、同類的東西聚在一起。指壞人彼此臭味相投，勾結在一起。

10、指人在社會上待人接物的種種活動。

11、形容男女邂逅鍾情，隨即分離之後，男子追念舊事的情形。

12、自謙之詞，意思是不豐盛的酒席。

13、形容消瘦到極點。

14、指隨意消遣的空閒時間。

基礎篇・LEVEL>>>17・解答

豎排：

一、睹物思人： 睹：看；思：思念。看見死去或離別的人留下的東西就想起了這個人。

二、弄法舞文： 弄、舞：耍弄，玩弄；法：法律；文：法令條文。指玩弄文字，曲解法律條文，以達到徇私舞弊的目的。

三、面黃肌瘦： 臉色發黃，身體瘦削。形容人營養不良或有病的樣子。

四、山川米聚：指從高處下望山川起伏，如米之聚集。

五、成家立業：指男的結了婚，有職業，能獨立生活。

六、析骨而炊：同「析骸以爨」。指被圍日久，糧盡柴絕的困境。亦以形容戰亂或災荒時期百姓的悲慘生活。

七、處變不驚：處在變化不定的環境中，也不驚慌害怕。

八、菊老荷枯：菊花凋零，荷花枯萎。比喻女子容顏衰老。

九、逢場作戲：逢：遇到；場：演戲的場地。原指舊時走江湖的藝人遇到適合的場合就表演。後指遇到機會，偶爾湊湊熱鬧。

十、榷酒征茶：徵收酒茶稅。亦泛指苛捐雜稅。

橫排：

1、春蘭秋菊：春天的蘭花，秋天的菊花。比喻各有值得稱道的地方。

2、伏法受誅：伏法：由於違法而受處死刑；誅：殺死。犯法被殺。

3、老馬識途：老馬認識路。比喻有經驗的人對事情比較熟悉。

4、父析子荷：父劈柴，子擔柴。比喻子孫繼承父輩的未竟之業。

5、文章山斗：指文章為人所宗仰。

6、枯木逢春：逢：遇到。枯乾的樹遇到了春天，又恢復了活力。比喻垂危的病人或事物重新獲得生機。

7、米已成炊：比喻事已做出，無可挽回。

8、**從中作梗**：梗：阻塞,妨礙。在事情進行中,設置障礙,故意爲難。

9、**物以類聚**：同類的東西聚在一起。指壞人彼此臭味相投,勾結在一起。

10、**立身處世**：立身：做人；處世：在社會上活動,與人交往。指人在社會上待人接物的種種活動。

11、**人面桃花**：形容男女邂逅鍾情,隨即分離之後,男子追念舊事的情形。

12、**不腆之酒**：不腆：不豐厚。自謙之詞,意思是不豐盛的酒席。

13、**骨瘦如柴**：形容消瘦到極點。

14、**酒後茶餘**：指隨意消遣的空閒時間。

基礎篇・LEVEL>>>18

豎排：

一、指既能反省自己的言行，也能聽取別人的意見。

二、像耳後颳風一樣。形容激烈、迅速運動時耳後根產生的感覺。

三、指天道福善懲惡之說難以憑信。

四、猶言冬去春來。指時光的流逝。

五、指說的話枯燥無味或庸俗無聊。

六、像走在薄冰上一樣。比喻行事極為謹慎，存有戒心。

七、做了壞事滿不在乎，一點兒也不感到羞恥。

八、科舉時代兩家因同年登科而為世交的人。

九、輕易地了結糾紛，心甘情願地停止再鬧。

十、用漂亮的言詞掩飾自己的過失和錯誤。

橫排：

1、死後惡名一直流傳，永遠被人唾罵。

2、本指秋收後結算帳目。比喻待到事後再對反對自己的一方行清算處理。

3、猶言義不容辭。道義上不允許推辭。

4、彷彿隔了一個時代。指一種因人事或景物變化很大而引起的感觸。

5、寒風像刀，嚴霜像劍。形容氣候寒冷，刺人肌膚。也比喻惡劣的環境。

6、形容人能不斷思考，並善於判斷。

7、比喻人囿於見聞，知識短淺。

8、比喻官吏施行仁政及時為民解憂。同「隨車致雨」。

9、把紅的看成綠的。形容因過分憂愁而目視昏花。

10、指未有往而不返的。指事物的運動是迴圈反復的。同「無平不顧」。

11、聽任事態自然發展變化，不做主觀努力。也比喻碰機會，該

怎麼樣就怎麼樣。

12、以議論別人的過錯為可恥。

13、指言論公平併合於情理。

14、把別人的話傳來傳去，有意挑撥，或在背後亂加議論，引起
糾紛。

基礎篇・LEVEL>>>18・解答

耳				遺	臭	萬	年			
秋	後	算	帳		誼	不	敢	辭		
生			恍	如	隔	世				
風	刀	霜	劍		履	好	謀	善	斷	
		凋			薄			罷		
內		夏	蟲	語	冰		隨	車	甘	雨
視	丹	如	綠	言	恬			休		
反			無	往	不	復				
聽	天	由	命	味	知		文			
道			恥	言	人	過				
寧						飾				
持	論	公	允	搬	弄	是	非			

豎排：

一、內視反聽：內視：向內看；反聽：聽外面的。指既能反省自己的言行，也能聽取別人的意見。

二、耳後生風：像耳後颶風一樣。形容激烈、迅速運動時耳後根產生的感覺。

三、天道寧論：指天道福善懲惡之說難以憑信。

四、霜凋夏綠：猶言冬去春來。指時光的流逝。

五、語言無味：指說的話枯燥無味或庸俗無聊。

六、如履薄冰：履：踐、踩在上面。像走在薄冰上一樣。比喻行事極爲謹慎，存有戒心。

七、恬不知恥：做了壞事滿不在乎，一點兒也不感到羞恥。

八、年誼世好：年誼：科舉時代稱同年登科的關係；世好：兩家世代友好。科舉時代兩家因同年登科而爲世交的人。

九、善罷甘休：輕易地了結糾紛，心甘情願地停止再鬧。

十、文過飾非：文、飾：掩飾；過、非：錯誤。用漂亮的言詞掩飾自己的過失和錯誤。

橫排：

1、遺臭萬年：遺臭：死後留下的惡名。死後惡名一直流傳，永遠被人唾罵。

2、秋後算帳：本指秋收後結算帳目。比喻待到事後再對反對自己的一方行清算處理。

3、誼不敢辭：猶言義不容辭。道義上不允許推辭。

4、恍如隔世：恍：彷彿；世：三十年爲一世。彷彿隔了一個時代。指一種因人事或景物變化很大而引起的感觸。

5、風刀霜劍：寒風像刀，嚴霜像劍。形容氣候寒冷，刺人肌膚。也比喻惡劣的環境。

6、好謀善斷：善：擅長；斷：決斷。形容人能不斷思考，並善於判斷。

7、**夏蟲語冰：** 比喻人囿於見聞，知識短淺。

8、**隨車甘雨：** 比喻官吏施行仁政及時為民解憂。同「隨車致雨」。

9、**視丹如綠：** 丹：紅。把紅的看成綠的。形容因過分憂愁而目視昏花。

10、**無往不復：** 指未有往而不返的。指事物的運動是迴圈反復的。同「無平不顧」。

11、**聽天由命：** 由：聽從，隨順。聽任事態自然發展變化，不做主觀努力。也比喻碰機會，該怎麼樣就怎麼樣。

12、**恥言人過：** 以議論別人的過錯為可恥。

13、**持論公允：** 指言論公平併合於情理。

14、**搬弄是非：** 搬弄：挑撥。把別人的話傳來傳去，有意挑撥，或在背後亂加議論，引起糾紛。

人　共

鹿

下　泣　沾

價

不

連　釣

防　如

進階篇

進階篇・LEVEL>>>01

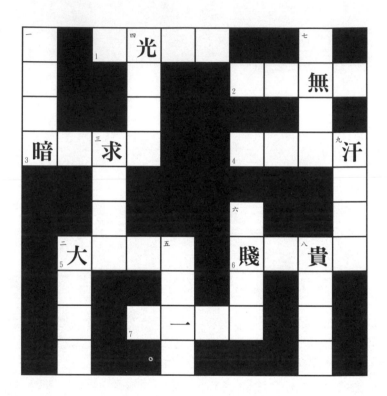

橫排：

1、水面的光和掠過的影子，一晃就消逝。比喻觀察不細緻，學習不深入，印象不深刻。

2、形容全都暴露出來。

3、在沒有光亮的房間尋找東西。比喻讀書不得要領，難見成效。

4、形容疲乏到極點。邊喘氣邊出汗。

5、極力宣傳使大家知道。

6、指古代平抑糧價的措施。

7、沒有相同的或沒有可以相比的。含有兩個數字。

豎排：

一、比喻只聽信一方面的話，就不能明辨是非。

二、從大的、重要的地方觀察、考慮。

三、唐肆，空的市集。到空的市集買馬。比喻所求的方法途徑不對，必無所獲。

四、收復失土或恢復國家固有的典章制度。

五、在某一個時期內，人們到處傳述。

六、對高貴和卑賤的人態度一樣。

七、上沒有一塊皮膚是完好的，形容受傷慘重。比喻遭人批評、駁斥的，一無是處，面目全非。亦作「肌無完膚」、「身無完膚」。

八、用來嘲諷人善忘。

九、嚇得連汗都不敢往外冒了。形容緊張害怕到了極點。

進階篇・LEVEL>>>01・解答

橫排：

1、浮光掠影：水面的光和掠過的影子，一晃就消逝。比喻觀察不細緻，學習不深入，印象不深刻。

2、暴露無遺：形容全都暴露出來。

3、暗室求物：在沒有光亮的房間尋找東西。比喻讀書不得要領，難見成效。

4、**凶喘膚汗**：形容疲乏到極點。邊喘氣邊出汗。

5、**大肆宣傳**：極力宣傳使大家知道。

6、**賤斂貴出**：指古代平抑糧價的措施。

7、**獨一無二**：沒有相同的或沒有可以相比的。含有兩個數字。

豎排：

一、**偏信則暗**：比喻只聽信一方面的話，就不能明辨是非。

二、**大處著眼**：從大的、重要的地方觀察、考慮。

三、**求馬唐肆**：唐肆，空的市集。到空的市集買馬。比喻所求的方法途徑不對，必無所獲。

四、**光復舊物**：收復失土或恢復國家固有的典章制度。

五、**傳誦一時**：在某一個時期內，人們到處傳述。

六、**貴賤無二**：對高貴和卑賤的人態度一樣。

七、**體無完膚**：上沒有一塊皮膚是完好的，形容受傷慘重。比喻遭人批評、駁斥的，一無是處，面目全非。亦作「肌無完膚」、「身無完膚」。

八、**貴人善忘**：用來嘲諷人善忘。

九、**汗不敢出**：嚇得連汗都不敢往外冒了。形容緊張害怕到了極點。

進階篇·LEVEL>>>02

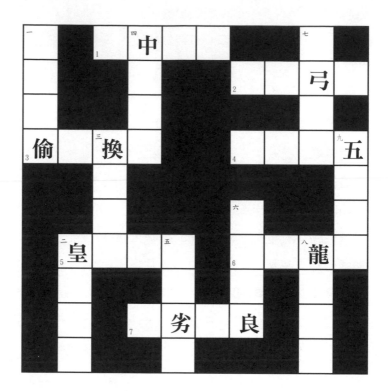

橫排：

1、大體很好，但還有不足。

2、鳥沒有了，弓也就藏起來不用了。比喻事情成功之後，把曾經出過力的人一腳踢開。

3、比喻暗中玩弄手法，以假代真，以劣代優。

4、想選拔十個，結果只選得五個。指選拔人才不容易。

5、舊時迷信天地能主持公道，主宰萬物。古人發誓多用此作證。

6、像魚仰望龍門而不得上一樣。科舉時代比喻應進士試不第，後也比喻生活遭遇挫折，處境窘迫。

7、指淘汰掉低劣的而留下精良的。

豎排：

一、像老鼠少量竊取，像狗鑽油偷盜。指小偷小摸。

二、皇帝的親戚。指極有權勢的人。

三、比喻暗中改變事物的真相，以達欺騙的目的。

四、就像屹立在黃河急流中的砥柱山一樣。比喻堅強獨立的人能在動盪艱難的環境中起支柱作用。

五、地方上的惡霸或退職官僚中的惡劣者。舊社會有錢有勢、橫行鄉里的人。

六、剷除強暴，安撫善良的人民。

七、楚國人丟失弓，拾到的仍是楚國人。比喻自己的東西雖然丟了，拾到它的人並不是外人。

八、形容氣勢奔放雄壯。常形容書法筆勢的遒勁有力，靈活舒展。含有兩種動物名稱。

九、原指五行陣和八門陣。這是古代兩種戰術變化很多的陣勢。比喻變化多端或花樣繁多。

進階篇‧LEVEL>>>02‧解答

橫排：

1、**美中不足：**大體很好，但還有不足。

2、**鳥盡弓藏：**鳥沒有了，弓也就藏起來不用了。比喻事情成功之後，把曾經出過力的人一腳踢開。

3、**偷樑換柱：**比喻暗中玩弄手法，以假代真，以劣代優。

4、**拔十得五：**想選拔十個，結果只選得五個。指選拔人才不容

易。

5、皇天后土：舊時迷信天地能主持公道，主宰萬物。古人發誓多用此作證。

6、暴腮龍門：像魚仰望龍門而不得上一樣。科舉時代比喻應進士試不第，後也比喻生活遭遇挫折，處境窘迫。

7、汰劣留良：指淘汰掉低劣的而留下精良的。

豎排：

一、鼠竊狗偷：像老鼠少量竊取，像狗鑽油偷盜。指小偷小摸。

二、皇親國戚：皇帝的親戚。指極有權勢的人。

三、換日偷天：比喻暗中改變事物的真相，以達欺騙的目的。

四、中流砥柱：就像屹立在黃河急流中的砥柱山一樣。比喻堅強獨立的人能在動盪艱難的環境中起支柱作用。

五、土豪劣紳：地方上的惡霸或退職官僚中的惡劣者。舊社會有錢有勢、橫行鄉里的人。

六、除暴安良：剷除強暴，安撫善良的人民。

七、楚弓楚得：楚國人丟失弓，拾到的仍是楚國人。比喻自己的東西雖然丟了，拾到它的人並不是外人。

八、龍威虎震：形容氣勢奔放雄壯。常形容書法筆勢的遒勁有力，靈活舒展。含有兩種動物名稱。

九、五花八門：原指五行陣和八門陣。這是古代兩種戰術變化很多的陣勢。比喻變化多端或花樣繁多。

進階篇‧LEVEL>>>03

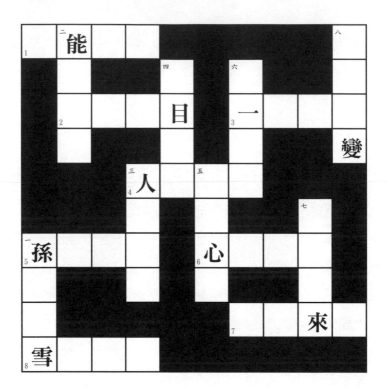

橫排：

1、嫉妒有才能的人，陷害賢明的人。指容不下才能、品德比自己高的人。

2、變著法定出一些名目來達到某種不正當的目的。

3、船掛著滿帆順風行駛。比喻非常順利，沒有任何阻礙。

4、談論的人多，說法多種多樣。也指在場的人多，七嘴八舌。

5、比喻昔日友人今為仇敵，各逞計謀生死搏鬥。也比喻雙方用計較量高下。歷史上著名的兩個人之間的較量。

6、心神奔向所嚮往的事物。形容一心嚮往。

7、鳳凰來舞，儀錶非凡。古代指吉祥的徵兆。

8、在下雪天給人送炭取暖。比喻在別人急需時給以物質上或精神上的幫助。

豎排：

一、比喻讀書非常刻苦。源自一個人在雪地裡讀書。

二、指工藝技術高明的人。

三、在緊急情況下突然想出了好主意。

四、指事物的花樣或名稱非常多。

五、說話和善，居心不良。含有兩種代表味道相反的口味的詞。

六、形容純粹、單一，沒有雜質。

七、走的歡送，來的歡迎。形容忙於交際應酬。

八、抑制哀傷，順應變故。用來慰唁死者家屬的話。

進階篇·LEVEL>>>03·解答

妒(1)	能	害	賢					節(八)
工			名(四)		純(六)			哀
巧(2)	立	名	目		一(3)	帆	風	順
匠			繁		不			變
		人(4三)	多	嘴(五)	雜			
		急		甜			送(七)	
孫(5一)	龐	鬥	智		心(6)	馳	神	往
康			生		苦			迎
映					鳳	凰	來(7)	儀
雪(8)	中	送	炭					

橫排：

1、妒能害賢： 嫉妒有才能的人，陷害賢明的人。指容不下才能、品德比自己高的人。

2、巧力名目： 變著法定出一些名目來達到某種不正當的目的。

3、一帆風順： 船掛著滿帆順風行駛。比喻非常順利，沒有任何阻礙。

4、人多嘴雜：談論的人多，說法多種多樣。也指在場的人多，七嘴八舌。

5、孫龐鬥智：比喻昔日友人今為仇敵，各逞計謀生死搏鬥。也比喻雙方用計較量高下。歷史上著名的兩個人之間的較量。

6、心馳神往：心神奔向所嚮往的事物。形容一心嚮往。

7、鳳凰來儀：鳳凰來舞，儀錶非凡。古代指吉祥的徵兆。

8、雪中送炭：在下雪天給人送炭取暖。比喻在別人急需時給以物質上或精神上的幫助。

豎排：

一、孫康映雪：比喻讀書非常刻苦。源自一個人在雪地裡讀書。

二、能工巧匠：指工藝技術高明的人。

三、人急智生：在緊急情況下突然想出了好主意。

四、名目繁多：指事物的花樣或名稱非常多。

五、嘴甜心苦：說話和善，居心不良。含有兩種代表味道相反的口味的詞。

六、純一不雜：形容純粹、單一，沒有雜質。

七、送往迎來：走的歡送，來的歡迎。形容忙於交際應酬。

八、節哀順變：抑制哀傷，順應變故。用來慰唁死者家屬的話。

進階篇・LEVEL>>>04

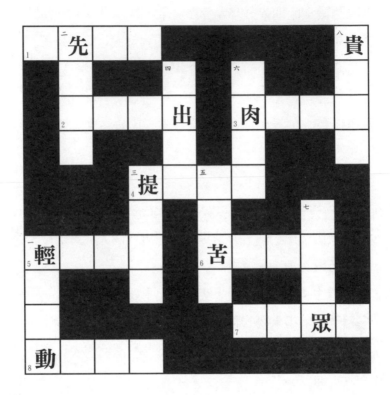

橫排：

1、作戰時將領親自帶頭，沖在士兵前面。現在也用來比喻領導帶頭，走在群眾前面。

2、猛然奮力衝開門出去。形容迫不及待。

3、舊時指身居高位、俸祿豐厚的人眼光短淺。

4、直呼他人姓名，對人不夠尊敬。

5、形容事情容易做，不費力氣。

6、痛苦或困苦到了極點，已經不能用言語來表達。

7、不辜負大家的期望。

8、形容使人感動或令人震驚。

豎排：

一、指不經慎重考慮，輕率地採取行動。

二、先張揚自己的聲勢以壓倒對方。也比喻做事搶先一步。

三、比喻抓住要領，簡明扼要。

四、出兵必有正當的理由。後比喻做某事有充足的理由。

五、路邊的野生李樹，結出果子是苦的。比喻庸才，無用之才。

六、比喻用暴力欺凌，任意殘害無辜的人們。

七、用荒謬的鬼話迷惑人。

八、以為與當世相隔久遠的就珍貴，相隔近的就低賤。

進階篇・LEVEL>>>04・解答

							八貴
1身	二先	士	卒				遠
	聲		四師	六魚			遠
	2奪	門	而	出	3肉	食	者鄙
	人		有	百			近
		三提	名	五道	姓		
		綱		邊		七妖	
一輕	5而	易	舉		6苦	不	堪言
舉		領		李			惑
妄				7不	負	眾	望
8動	人	心	魄				

橫排：

1、身先士卒： 作戰時將領親自帶頭，沖在士兵前面。現在也用來比喻領導帶頭，走在群眾前面。

2、奪門而出： 猛然奮力衝開門出去。形容迫不及待。

3、肉食者鄙： 舊時指身居高位、俸祿豐厚的人眼光短淺。

4、提名道姓： 直呼他人姓名，對人不夠尊敬。

5、**輕而易舉**：形容事情容易做，不費力氣。

6、**苦不堪言**：痛苦或困苦到了極點，已經不能用言語來表達。

7、**不負眾望**：不辜負大家的期望。

8、**動人心魄**：形容使人感動或令人震驚。

豎排：

一、**輕舉妄動**：指不經慎重考慮，輕率地採取行動。

二、**先聲奪人**：先張揚自己的聲勢以壓倒對方。也比喻做事搶先一步。

三、**提綱舉領**：比喻抓住要領，簡明扼要。

四、**師出有名**：出兵必有正當的理由。後比喻做某事有充足的理由。

五、**道邊李苦**：路邊的野生李樹，結出果子是苦的。比喻庸才，無用之才。

六、**魚肉百姓**：比喻用暴力欺凌，任意殘害無辜的人們。

七、**妖言惑眾**：用荒謬的鬼話迷惑人。

八、**貴遠鄙近**：以為與當世相隔久遠的就珍貴，相隔近的就低賤。

進階篇・LEVEL>>>05

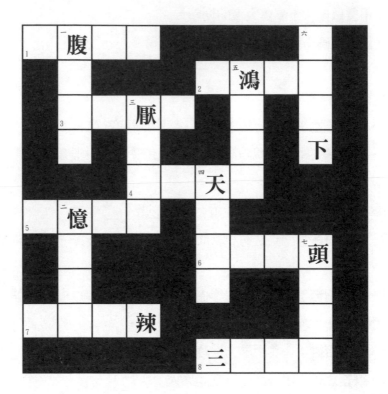

橫排：

1、用手捂住肚子大笑。形容遇到極可笑之事，笑得不能抑制。

2、比喻在天災人禍中到處都是流離失所、呻吟呼號的饑民。

3、作戰時盡可能地用假像迷惑敵人以取得勝利。

4、喜事從天上掉下來。比喻突然遇到意想不到的喜事。

5、過去的事，至今印象還非常清楚，就像剛才發生的一樣。

6、宮殿門前臺階上的鼇魚浮雕，科舉進士放榜時狀元站此迎榜。科舉時代指點狀元。比喻占首位或第一名。

7、指各種味道。比喻幸福、痛苦等各種境遇。

8、舊指宗教或學術上的各種流派。也指社會上各行各業的人。

豎排：

一、腹中裝有士兵。比喻人有雄才謀略。

二、回憶過去的苦難，回想今天的幸福生活。

三、討厭舊的，喜歡新的。同「喜新厭舊」。

四、超群出眾，無人可比。

五、鴻雁為候鳥，每年深秋歸南飛，其時開始霜降，因用以指時序的變化和年歲的更換。

六、指從中央到地方，從做官的到老百姓。含有一對反義詞。

七、頭打破了，血流滿面。多用來形容慘敗。

進階篇‧LEVEL>>>05‧解答

	捧¹	腹	大	笑			朝⁶	
		中			哀²	鴻⁵	遍	野

(grid)

捧¹ 腹 大 笑　　　　　　朝⁶

　　中　　　　哀² 鴻⁵ 遍 野

　　兵³ 不 厭³ 詐　　飛　上

　　甲　　故　　　　霜　下

　　　　喜⁴ 從 天⁴ 降

記⁵ 憶² 猶 新　　下

　　苦　　　　獨⁶ 占 鼇 頭⁷

　　思　　　　步　　　破

酸⁷ 甜 苦 辣　　　　　血

　　　　　　　三⁸ 教 九 流

橫排：

1、捧腹大笑： 用手捂住肚子大笑。形容遇到極可笑之事，笑得不能抑制。

2、哀鴻遍野： 比喻在天災人禍中到處都是流離失所、呻吟呼號的饑民。

3、兵不厭詐： 作戰時盡可能地用假像迷惑敵人以取得勝利。

4、**喜從天降**：喜事從天上掉下來。比喻突然遇到意想不到的喜事。

5、**記憶猶新**：過去的事，至今印象還非常清楚，就像剛才發生的一樣。

6、**獨占鰲頭**：宮殿門前臺階上的鼇魚浮雕，科舉進士放榜時狀元站此迎榜。科舉時代指點狀元。比喻占首位或第一名。

7、**酸甜苦辣**：指各種味道。比喻幸福、痛苦等各種境遇。

8、**三教九流**：舊指宗教或學術上的各種流派。也指社會上各行各業的人。

豎排：

一、**腹中兵甲**：腹中裝有士兵。比喻人有雄才謀略。

二、**憶苦思甜**：回憶過去的苦難，回想今天的幸福生活。

三、**厭故喜心**：討厭舊的，喜歡新的。同「喜新厭舊」。

四、**天下獨步**：獨步：獨一無二，特別突出。超群出眾，無人可比。

五、**鴻飛霜降**：鴻雁爲候鳥，每年深秋歸南飛，其時開始霜降，因用以指時序的變化和年歲的更換。

六、**朝野上下**：指從中央到地方，從做官的到老百姓。含有一對反義詞。

七、**頭破血流**：頭打破了，血流滿面。多用來形容慘敗。

進階篇・LEVEL>>>06

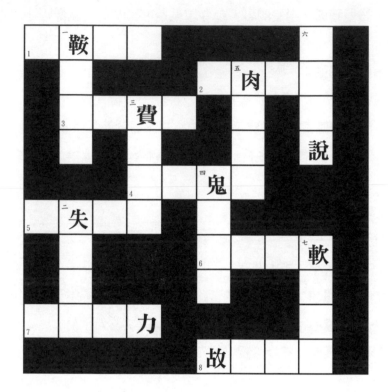

橫排：

1、看見死去或離別的人留下的東西就想起了這個人。

2、指親人離而複聚。

3、即使人民勞苦,又耗費錢財。現也指濫用人力物力。

4、比喻藏著不可告人的心事。

5、不主動及時行動而失去好機會。

6、心懷惻隱而不忍下手。

7、指一部分力量或不大的力量。表示從旁幫一點忙。

8、老花招或老手法又重新施展。

豎排：

一、騎馬趕路過久，勞累疲困。形容旅途勞累。

二、胳膊碰胳膊，指擦肩而過。形容當面錯過。

三、挖空心思，想盡辦法。

四、鬼怪迷惑住心竅。指對問題認識不清。

五、指塵世平常的人。

六、指說話的人能使自己的論點或謊話沒有漏洞。

七、軟的和硬的手段都用上了。

進階篇・LEVEL>>>06・解答

見¹	鞍⁻	思	馬			自⁶		
	馬			骨²	肉⁵	團	圓	
	勞³	民³	費	財		眼		其
	頓		盡		凡		說	
		心⁴	懷	鬼⁴	胎			
坐⁵	失²	良	機		迷			
	之			心⁶	慈	手	軟⁷	
	交		竅		硬			
一⁷	臂	之	力			兼		
				故⁸	技	重	施	

橫排：

1、見鞍思馬： 看見死去或離別的人留下的東西就想起了這個人。

2、骨肉團圓： 指親人離而複聚。

3、勞民費財： 即使人民勞苦，又耗費錢財。現也指濫用人力物力。

190

4、**心懷鬼胎：**比喻藏著不可告人的心事。

5、**坐失良機：**不主動及時行動而失去好機會。

6、**心慈手軟：**心懷惻隱而不忍下手。

7、**一臂之力：**指一部分力量或不大的力量。表示從旁幫一點忙。

8、**故技重施：**老花招或老手法又重新施展。

豎排：

一、**鞍馬勞頓：**騎馬趕路過久，勞累疲困。形容旅途勞累。

二、**失之交臂：**胳膊碰胳膊，指擦肩而過。形容當面錯過。

三、**費盡心機：**挖空心思，想盡辦法。

四、**鬼迷心竅：**鬼怪迷惑住心竅。指對問題認識不清。

五、**肉眼凡胎：**指塵世平常的人。

六、**自圓其說：**指說話的人能使自己的論點或謊話沒有漏洞。

七、**軟硬兼施：**軟的和硬的手段都用上了。

進階篇·LEVEL>>>07

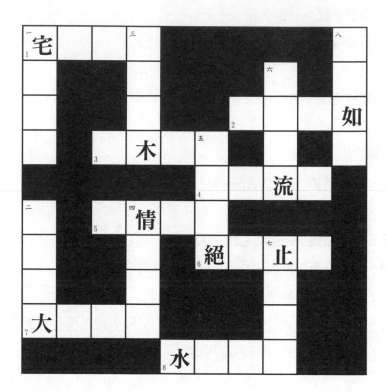

橫排：

1、居於中心，謀劃四方。指得地勢之利。

2、形容畫畫、寫字、作文，運筆能隨心所欲。

3、比喻因父母亡故，孝子不能奉養的悲傷。

4、哭的一把眼淚一把鼻涕，形容傷心到極點。

5、泛指人的喜、怒、哀、樂和嗜欲等。含有兩個連續的數字。

6、斷絕柴草，使火停止燃燒。比喻從根本上徹底解決問題。

7、明顯地出現好轉的樣子（多指渙散的工作或很重的疾病）。

8、到水中去撈月亮。比喻去做根本做不到的事情，只能白費力氣。

豎排：

一、忠心而淳厚。亦作「宅心仁厚」。

二、泥土越多，佛像就塑得越大。比喻底子厚或增加進來的多成就就大。

三、指建築工程。大規模地蓋房子。

四、真情從臉色中表現出來。

五、悲哀傷心到了極點。

六、氣度超脫，風度大方。

七、只談風、月等景物。隱指莫談國事。

八、感到像吃麥芽糖那樣甜。指為了從事某種工作，甘願承受艱難、痛苦。

進階篇・LEVEL>>>07・解答

一宅	中	土	三大					八甘
心		興				六瀟		之
忠		土			2揮	灑	自	如
厚		三風	木	含	五悲	風		飴
				4痛	哭	流	涕	
二泥		五七	四情	六欲				
多		見		6絕	薪	七止	火	
佛		於				談		
7大	有	起	色			風		
			8水	中	撈	月		

橫排：

1、**宅中土大**：居於中心，謀劃四方。指得地勢之利。

2、**揮灑自如**：形容畫畫、寫字、作文，運筆能隨心所欲。

3、**風木含悲**：比喻因父母亡故，孝子不能奉養的悲傷。

4、**痛哭流涕**：哭的一把眼淚一把鼻涕，形容傷心到極點。

5、**七情六欲**：泛指人的喜、怒、哀、樂和嗜欲等。含有兩個連

續的數字。

6、**絕薪止火：**斷絕柴草，使火停止燃燒。比喻從根本上徹底解決問題。

7、**大有起色：**明顯地出現好轉的樣子（多指渙散的工作或很重的疾病）。

8、**水中撈月：**到水中去撈月亮。比喻去做根本做不到的事情，只能白費力氣。

豎排：

一、**宅心忠厚：**忠心而淳厚。亦作「宅心仁厚」。

二、**泥多佛大：**泥土越多，佛像就塑得越大。比喻底子厚或增加進來的多成就就大。

三、**大興土木：**指建築工程。大規模地蓋房子。

四、**情見於色：**真情從臉色中表現出來。

五、**悲痛欲絕：**悲哀傷心到了極點。

六、**瀟灑風流：**氣度超脫，風度大方。

七、**止談風月：**只談風、月等景物。隱指莫談國事。

八、**甘之如飴：**感到像吃麥芽糖那樣甜。指為了從事某種工作，甘願承受艱難、痛苦。

進階篇・LEVEL>>>08

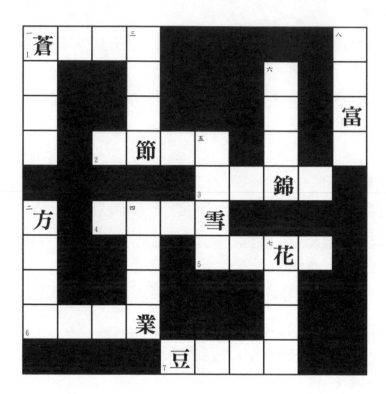

橫排：

1、指四季常青的松柏。比喻具有高貴品質、堅定節操的人。

2、氣節高尚，作風清廉。比喻人品高潔。

3、形容繁華熱鬧。

4、形容經歷過長期的艱難困苦的生活和鬥爭。

5、月亮落下，鮮花夭折。比喻美女死亡。

6、指再做以前曾做的事。

7、指女子十三四歲時。含有一種植物名。

豎排：

一、面容蒼老，滿頭白髮。

二、心裡頭有千言萬語。含有一個代表形狀的詞，一個代表長度的詞。

三、指婦女喪夫後守節不嫁。

四、極言文章有重要作用。

五、原指舊時詩文裡經常描寫的自然景物。後比喻堆砌辭藻、內容貧乏空洞的詩文。也指愛情之事或花天酒地的荒淫生活。

六、比喻有關相思的絕妙詩文。

七、指女子的年齡到了二十四歲。也泛指女子正處年輕貌美之時。

八、形容各項事業蓬勃發展，日益富足強大。

進階篇‧LEVEL>>>08‧解答

								繁
蒼	松	翠	柏					繁
顏			舟			回		榮
白			之			文		富
發		高	節	輕	風	織		強
				花	天	錦	地	
方		飽	經	霜	雪			
寸			國		月	墜	花	折
萬			大				信	
重	操	舊	業				年	
				豆	蔻	年	華	

橫排：

1、**蒼松翠柏：**指四季常青的松柏。比喻具有高貴品質、堅定節操的人。

2、**高節經風：**氣節高尚，作風清廉。比喻人品高潔。

3、**花天錦地：**形容繁華熱鬧。

4、**飽經霜雪：**形容經歷過長期的艱難困苦的生活和鬥爭。

5、**月墜花折**：月亮落下，鮮花夭折。比喻美女死亡。

6、**重操舊業**：指再做以前曾做的事。

7、**荳蔻年華**：指女子十三四歲時。含有一種植物名。

豎排：

一、**蒼顏白髮**：面容蒼老，滿頭白髮。

二、**方寸萬重**：心裡頭有千言萬語。含有一個代表形狀的詞，一個代表長度的詞。

三、**柏舟之節**：指婦女喪夫後守節不嫁。

四、**經國大業**：極言文章有重要作用。

五、**風花雪月**：原指舊時詩文裡經常描寫的自然景物。後比喻堆砌辭藻、內容貧乏空洞的詩文。也指愛情之事或花天酒地的荒淫生活。

六、**回文織錦**：比喻有關相思的絕妙詩文。

七、**花信年華**：指女子的年齡到了二十四歲。也泛指女子正處年輕貌美之時。

八、**繁榮富強**：形容各項事業蓬勃發展，日益富足強大。

進階篇・LEVEL>>>09

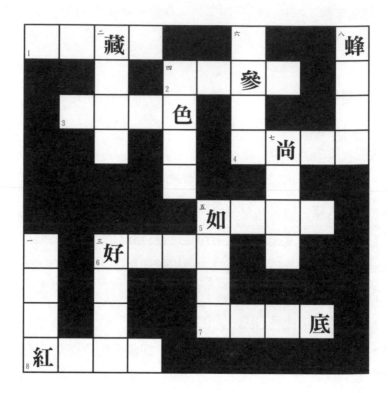

橫排：

1、指隱藏著未被發現的人才，也指隱藏不露的人才。含有兩種動物的名稱。

2、古老的樹木枝茂葉繁異常高大。

3、心裡的打算不在說話和臉色上顯露出來。

4、指禮節上應該有來有往。現也指以同樣的態度或做法回答對

方。

5、好像太陽正在天頂。比喻事物正發展到十分興盛的階段。

6、慣於騎馬的人常常會從馬上摔下來。比喻擅長某一技藝的人，往往因大意而招致失敗。

7、海水乾涸之後終究可以看見海底，但並非容易事。用以比喻人心難測。

8、指衣著淡雅的婦女。也形容雪後天晴，紅日和白雪相映襯的景色。

豎排：

一、比喻財糧富足。同「貫朽粟陳」。

二、藏起了頭，露出了尾。形容說話躲躲閃閃，不把真實情況全部講出來。

三、愛好紅色，反對白色。比喻對事物有偏見。

四、形容器物書畫等富有古雅的色彩和情調。

五、好像掉在茫茫無邊的煙霧裡。比喻迷失方向，找不到頭緒，抓不住要領。

六、指早晚參拜。

七、比喻沒有妻子。

八、像蜂群似的擁擠著過來。形容許多人一起過來。

進階篇・LEVEL>>>09・解答

橫排：

1、**臥虎藏龍：** 指隱藏著未被發現的人才，也指隱藏不露的人才。含有兩種動物的名稱。

2、**古木參天：** 古老的樹木枝茂葉繁異常高大。

3、**不露聲色：** 心裡的打算不在說話和臉色上顯露出來。

4、**禮尚往來：** 指禮節上應該有來有往。現也指以同樣的態度或

做法回答對方。

5、如日中天：好像太陽正在天頂。比喻事物正發展到十分興盛的階段。

6、好騎者墮：慣於騎馬的人常常會從馬上摔下來。比喻擅長某一技藝的人，往往因大意而招致失敗。

7、海枯見底：海水乾涸之後終究可以看見海底，但並非容易事。用以比喻人心難測。

8、紅裝素裹：指衣著淡雅的婦女。也形容雪後天晴，紅日和白雪相映襯的景色。

豎排：

一、貫朽粟紅：比喻財糧富足。同「貫朽粟陳」。

二、藏頭露尾：藏起了頭，露出了尾。形容說話躲躲閃閃，不把真實情況全部講出來。

三、好丹非素：愛好紅色，反對白色。比喻對事物有偏見。

四、古色古香：形容器物書畫等富有古雅的色彩和情調。

五、如墮煙海：好像掉在茫茫無邊的煙霧裡。比喻迷失方向，找不到頭緒，抓不住要領。

六、晨參暮禮：指早晚參拜。

七、尚虛中饋：比喻沒有妻子。

八、蜂擁而來：像蜂群似的擁擠著過來。形容許多人一起過來。

讓你大開眼界的世界奇聞異事

你可能不認識這些人,但是你一定要知道他們的故事!

有人的記憶只有短暫的20秒!

有人整形了51次只為了變成埃及豔后!

告訴你從遠古到現在,許多關於人類的奇聞軼事。

看看在世界角落,究竟發生過什麼奇事!

世界真奇妙:千奇百怪的文明與人文奇觀

有些事件科學能夠解答,有些事件只能視其為自然之奧秘,

期待隨著文明的發展、科學的進步能逐步解開這些秘密!

在這個美麗的藍色星球上,人們每天吃飯、睡覺、工作,

過著平淡無奇的生活,不自覺地便忽略了許多千奇百怪的事情……

恐龍滅絕了,長毛象消失了,牠們留下了化石;

印加人搬家了,他們留下一座空城——馬丘比丘……

歷史總留下許多遺憾,光陰總毀滅太多的珍奇。

夢與現實相反嗎?:你有所不知的夢境大解析

到底夢是什麼?弗洛依德把人的心理比作一座冰山,

人的意識是冰山露出水面的一角,無意識則是水面之下的部分。

而人的意識,透過不同的途徑表露出來,其中一個重要途徑就是夢。

日有所思,夜有所夢。不要讓夢駕馭你,而是你要凌駕於夢境之上。

夢境對腦部有所啟發,透過夢境來認識一個全新的世界。

夢境是如此真實又超乎常理,透過解夢密碼,夢境將不再神祕難解。

為你開啟知識的殿堂

一篇篇精彩故事,都讓你拍案叫絕、讚嘆不已

失落的歷史寶藏之謎

給人帶來最有誘惑想像力的是寶藏，給人帶來致命結局的也是寶藏，
失落的寶藏像一塊巨大的磁鐵般，吸引著夢想發財的人們！
只有展翅雄鷹的銳利目光，才能看到藏寶尋找者們的夢中之寶！
千百年來，無數的尋寶者不斷在各地尋找這些財寶！
不過，誰也無法知道，這些寶藏最後究竟會落到誰家之手。
至今仍有大批珍寶沉睡世界各地等著被尋找。
這些財寶是否已有人偷偷地帶走了？
這對渴望尋寶的人們來說，仍然充滿著謎。

驚訝程度100%!你沒聽過的歷史真相!

屈原為何要投江？而且還選擇在楚國認為是鬼節的五月初五這一天？
岳飛背後的「精忠報國」真的是他母親所刺?還是另有其人?
諸葛亮真的有寫過《後出師表》嗎?
李白與楊貴妃有何關係?而李白被逐出宮的真正原因是什麼?
顛覆你的所知!
這些歷史上的文人墨客祕案及背後的真相，將讓你大開眼界! 驚訝100%

讓人驚奇的世界民俗風情

湘西趕屍，有「三趕，三不趕」之說。
可以趕的有三：凡被砍頭的、受絞刑的、站籠站死的；
不可趕的有三：病死的、投河吊頸自殺而亡的、雷打火燒肢體不全的。
你知道為什麼嗎？
世界風俗妙事多！這些習俗是從何而傳承、如何沿襲又至何時消失？
也許，正也因為它們的神祕面紗尚未有人真正揭開，才讓人如此著迷。

為你開啟知識的殿堂

一篇篇精彩故事，都讓你拍案叫絕、讚嘆不已

永續圖書
線上購物網

www.foreverbooks.com.tw

i-smart

智學堂

智慧是學習的殿堂

把成語當遊戲：

★ 親愛的讀者您好，感謝您購買 每天玩一玩，速成成語王 這本書！

為了提供您更好的服務品質，請務必填寫回函資料後寄回，
我們將贈送您一本好書（隨機選贈）及生日當月購書優惠，
您的意見與建議是我們不斷進步的目標，智學堂文化再一次
感謝您的支持！
想知道更多更即時的訊息，請搜尋"永續圖書粉絲團"

您也可以使用以下傳真電話或是掃描圖檔寄回本公司電子信箱，謝謝！

傳真電話： 電子信箱：
（02）8647-3660 yungjiuh@ms45.hinet.net

姓名：＿＿＿＿＿＿＿ ○先生
　　　　　　　　　 ○小姐　生日：＿＿＿＿＿＿　電話：＿＿＿＿＿＿＿＿

地址：＿＿＿＿＿＿＿＿＿＿＿＿＿＿＿＿＿＿＿＿＿＿＿＿＿＿＿＿＿＿＿

E-mail：＿＿＿＿＿＿＿＿＿＿＿＿＿＿＿＿＿＿＿＿＿＿＿＿＿＿＿＿＿＿

購買地點（店名）：＿＿＿＿＿＿＿＿＿＿＿＿＿＿ 購買金額：＿＿＿＿＿＿

職　　業：○學生　○大眾傳播　○自由業　○資訊業　○金融業　○服務業　○教職
　　　　　○軍警　○製造業　○公職　○其他＿＿＿＿＿＿＿＿＿＿＿＿＿＿＿

教育程度：○高中以下（含高中）　　○大學、專科　　○研究所以上

您對本書的意見：☆內容　　　　　○符合期待　○普通　○尚改進　○不符合期待
　　　　　　　　☆排版　　　　　○符合期待　○普通　○尚改進　○不符合期待
　　　　　　　　☆文字閱讀　　　○符合期待　○普通　○尚改進　○不符合期待
　　　　　　　　☆封面設計　　　○符合期待　○普通　○尚改進　○不符合期待
　　　　　　　　☆印刷品質　　　○符合期待　○普通　○尚改進　○不符合期待

您的寶貴建議：